福

孫少英

山有起伏
海有波浪
人生
有平順
有挫折
「無爭無求享清福，有筆有彩富一生」
平順時
我會自娛
「平靜面對一切繁難事，安康相隨所有達觀人」
挫折時
我會自勉
諺云
平安是福
其實
平淡也是福

危難中成長

<div align="right">孫少英</div>

　　盧安藝術公司要再版這本《九二一傷痕素描集》。我再翻閱一遍，特別仔細閱讀了幾位好友為我寫的序文，他們深情的記述，令我無限感動，數度淚下。

　　林耀堂老師是埔里人，對家鄉的災難特別關懷，在他的序文中有這麼一段：「還記得多年前，當我倦遊思歸時，在家鄉埔里見到孫少英老師，他甫自台灣電視公司退休，移居埔里，日子的安排，除了教教學生外，就是四處寫生，生活安排得閒適又充實，當時曾向他提過一個建議，希望由他來描繪家鄉的景物，出版一本畫集」。我的《埔里情素描集》就是在耀堂的鼓勵下完成的。沒想到書剛出版，就發生了九二一大地震，許多景物，一夕劇變，當我再去畫這些熟悉的景物時，大多殘破傾倒，成了廢墟。現在我再讀耀堂的序文，他用的標題是〈莫如沒有〉，我想想當時我畫災區素描時，也的確是這種心境。

　　涂進萬主任在序文中說：「地震後的埔里山城宛如浩劫後的煉獄，破碎的家園帶走了原有的歡樂和希望，一百位鄉親竟在瞬間天人永隔，悲苦、哀痛、無奈充斥在每個人的心裡。地震後的第二天，想到了孫老師是否安好？在埔基受創之下，意菁的醫療是否受影響？和小孩騎機車去探望，映入眼簾的景象，令人心碎。古厝已是斷垣殘壁，昔日充滿溫馨笑語做為畫室的土角厝已倒塌。（中略）孫老師也因意菁的醫療而奔波」。

　　進萬與女兒地震次日來看我，我陪意菁到台中洗腎，不在家，進萬看到倒塌的畫室中堆滿了剛印好的《埔里情素描集》。這本書進萬幫我寫序，他深有印象，我雖不在家，他主動找來朋友全部幫我搶救出來，我從台中回來，已是晚上，看到進萬對我如此熱誠厚愛，不禁熱淚盈眶。

　　廖嘉展董事長在序文中這麼記述：「一直和孫老師在埔里生活的小女兒意菁，一度因血糖升高危及其他器官，必須面臨洗腎與否的抉擇。看著痛苦的意菁，我相信，在慈父的心中，是何等的不忍，但孫老師總是堅強、鎮定；家族中有人洗腎後，狀況並不是很好，讓意菁陷入極度的低潮。真不知道，那時候，這一家人是怎麼走過來的。

　　「最後在埔基醫療人員的鼓勵與開導下，意菁終於答應去洗腎。『嘉展，意菁去洗腎了！』在電話那頭隱約傳來孫老師略帶興奮的話語，他好像鬆了一大口氣。

　　「等意菁好轉後，不管晴天或下雨，孫老師總是騎著他那部老摩托車，定時的載著愛女到埔基的洗腎室報到。父女深情，是我看過最美的一幅畫！」

　　我再讀這段序文，記述的已經是二十年前的事了；二十年後，我再重溫嘉展對我的真切關注，現在想想，嘉展對我，從前如此，現在依然，真是值得我深深珍惜。

　　嘉展在序文中還有一段更使我感動：「地震過後半年，危屋大都已被拆除，地震的影像只能印記在心海裡。素描本身，已成為極佳的歷史紀錄。看見這些集結成冊的素描集，內心泛起的竟然不是恐懼，而是一股力量，一股與土地相愛的人，所煥發出來的堅韌力量。他將鼓舞著更多的人，懷抱著信心與希望，投入重建工作。

　　「『無爭無求享清福，有筆有彩富一生』，這對（地震前）孫老師自撰的對聯，展現了這位『默默地做一個有作品的愉快人』的風格；（地震後）在他人生最低潮的時候，他寫下：『平靜面對一切繁難事，安康相隨所有達觀人』自勉，更祝福別人。」

　　每年春節，我都是自撰對聯貼在門上，自娛也自勉，沒想到嘉展這麼細心，把我的春聯一字不差的記下來，寫在序文裡。說實在話，要不是再讀嘉展的序文，這兩幅對聯我完全不記得了，什麼是知己朋友，我有了深深的體認。

　　俗語說：「危機就是轉機」，我在多位好友的關注下，度過了多次危難。我雖已年邁，在危難中也是會成長的。意菁病況穩定後，我開始了系列寫生計畫，二十年下來，完成了二十本旅遊寫生圖文繪書，舉辦數十次水彩素描個展。再版的書有兩本，《九二一傷痕素描集》再版之外，另外一本《從鉛筆到水彩》已三次再版。二十年來還有一個最大的收穫是「旅遊寫生」促進了我的健康；雖已暮年，仍有許多想法可實現，仍有許多年輕畫友一起寫生，這就是「有筆有彩富一生」啊！

《寶島素描》●●●●●●

九九峰

◎圖文／孫少英

九九峰在九二一大地震前，原是一片蒼翠，山前有烏溪流過，真可謂是青山綠水，山明水秀。

大地震後，一夜之間，九十九個山峰都變禿了。好像一群美髮少女，突然變老了。

經過這裡，不禁慨嘆天地之無常。

九九峰原名火炎山，現在真是名副其實的火炎山了。

山邊有一座吊橋，名為「雙十」。是全省最長的吊橋。三座橋柱，造型優美，草屯鎮公所在地震前均漆以紅色，大概是仿美國舊金山大橋的顏色，與周遭的青山綠水有補色作用，不失為好的構思。

南投縣政府現正在九九峰上全面種樹，工程浩大，俗云：「前人種樹，後人乘涼」，光禿禿的九九峰再變成美髮少女，可能要一段相當長的時日了。

九九峰（1999 年刊於新生報副刊）

作者於埔里鯉魚潭寫生
張勝利老師攝影

作者在報刊發表作品選樣（二）.

921大地震災情素描

素描·文／孫少英

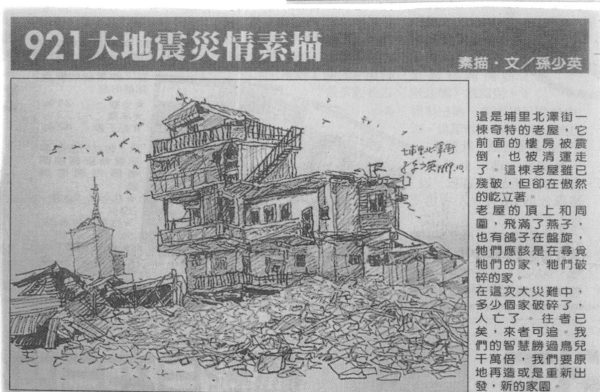

這是埔里北澤街一棟奇特的老屋，它前面的樓房被震倒，也被清運走了。這棟老屋雖已殘破，但卻在傲然的屹立著。

老屋的頂上和周圍，飛滿了燕子，也有鴿子在盤旋，牠們應該是在尋覓牠們的家，牠們破碎的家。

在這次大災難中，多少個家破碎了，人亡了。往者已矣，來者可追。我們的智慧勝過鳥兒千萬倍，我們要原地再造或是重新出發，新的家園。

尋覓牠們的家（1999 年刊於勁報副刊）

鳥兒也在尋覓牠們的家

盧安藝術總經理　康翠敏

　　20 年過去了，九二一地震那劇烈的 102 秒震動在我的記憶中還是常常湧現。那時候我住埔里，整個小鎮像是戰爭後的電影場景，空中的直升機趴達趴達地響；軍用卡車、挖土機匡噹匡噹地挖；滿鎮的塵土飛揚即使戴上口罩，一到夜晚鼻孔比礦坑還黑。鎮公所的水車除了送水給居民使用，為了抑制飛塵還有噗哧噗哧的水聲。再加上公所宣導服務的廣告車，告訴鎮民哪裡有用品發送，哪裡有送餐賑災；也因全鎮中小學全倒，學童放空在家或在帳篷區玩耍嬉鬧聲充斥；這些混雜刺耳的聲浪、塵土漫漫的街道、成山坡高的瓦礫、扭曲變形的鋼筋和鐵皮，把場景時間都凍住了。

　　地震後在埔里真不知日子是怎麼過的，坐困瓦礫廢土，每天想的就是生存問題，圖個溫飽平安就謝天謝地了，好像與外界都斷了音訊一般；也想不起來再一次看到文明的報紙到底是地震後幾天的事兒了。

　　震後各大媒體出動最頂尖的團隊深入災區報導，生動的照片帶來很大的震撼，引起海內外的矚目。當時在這些報紙媒體的篇幅中，讓我最為驚豔的報導是在《勁報副刊》看到孫少英老師的地震素描連載；很奇怪的感覺是看照片容易感傷，看素描反而產生了藝術轉化悲傷情緒功能。後來陸陸續續《新生報》、《聯合報》、《中國時報》…甚至雜誌都刊登了孫老師的素描和文字稿。這種駐災區藝術家第一手的寫生圖文刊在各大報副刊的報導方式，還真是最接地氣的藝術紀錄，放眼全世界真是一個創舉；後來在 2000 年孫老師還集結所有圖文出版一本《九二一傷痕－地震災後素描集》。

　　素描集中有一張〈尋覓牠們的家〉的素描，孫老師文曰：「這是埔里北澤街的一棟奇特老屋，他前面的樓震倒，也被清運走了，這棟老屋雖已殘破，但卻傲然屹立著。老屋的頂上和周圍飛滿了燕子，也有鴿子在盤旋，牠們似乎是在尋覓牠們的家，牠們破碎的家。」畫面上天空中，左右散佈不對稱的短線和折線象徵著幾隻鳥，盤旋在殘骸和老屋上空仿彿在找牠們的家一般；這種聚焦式的構圖，讓空中的鳥群顯得特別孤單無助，作者以鳥兒為主角來描繪地震後的惶恐與無助，這張素描不只是素描，早已達到一個人文關懷的境界了。

　　法國印象派代表人物莫內 (Oscar-Claude Monet 1840 年 -1926 年) 曾經說過：「風景只是一個印象，每個時刻都在變化。」 (The landscape is just an impression, it's changing at every moment。) 的確如此，一個畫家在現場寫生，光影物像是持續在改變移動的，畫家當下要搶時間去構圖，按部就班去安排主從順序，抓住所要表現的情境，所以才會有印象派的產生。

　　時光倒轉 20 年，想像年近 70 歲的孫老師在地震災區街頭，無視混雜刺耳的聲浪、瀰漫的塵土，只顧搶時間埋頭寫生。救災現場的場景是動態的，光影是混亂繁雜的，當下根本沒有甚麼印象不印象的問題，應該就是家鄉落難了，捲起袖子，當一個藝術家就該用最擅長的方式為家鄉做點事兒。於是他每天帶著素描板、礦泉水、口糧，騎著機車就出門寫生去了；坐把小凳子，在巨大瓦礫堆前，倒塌大樓邊，日以繼夜地畫災後各地的素描。素描集裡每張畫作下筆強烈、篤定、線條帶勁有力，張張都是動態素描的神品。畫作包含有禿了頭的九九峰、倒塌的埔里酒廠、滿是帳篷的國中操場、救災一兵、外籍義工等等；不只地景地貌，連人物都畫得極為傳神，百多張素描全都是現場寫生的作品，真是台灣人的珍貴藝術文化資產。這批珍貴的藝術文化資產後來由九二一震災重建基金會收藏，最後捐贈給國立台灣大學圖書館納入永久館藏，也說明了這批素描畫作在台灣近代藝術史上的重要地位。

　　今年是九二一地震的 20 周年紀念，盧安藝術再版《九二一傷痕－地震災後素描集》之際，特別感激孫少英老師的授權；我們也保留了初版時，林耀堂老師、涂進萬主任、廖嘉展董事長的序文、潘樵老師的文章和孫老師對保池先生的感謝文，感念諸位先進對孫老師的深厚情意。再版是因為我們要讓全世界的人知道台灣有一位藝術家孫少英，他是用生命之筆來關懷台灣人的痛，台灣土地的傷痕；透過最單純的黑灰白素描讓我們看到藝術力量的偉大；讓我們知道家雖破碎，家還是在這裡，遇到災難，就捲起我們的袖子為家園再造打拼吧！

　　鳥兒都知道盤旋上空尋覓牠們的家，更何況是我們人哪！

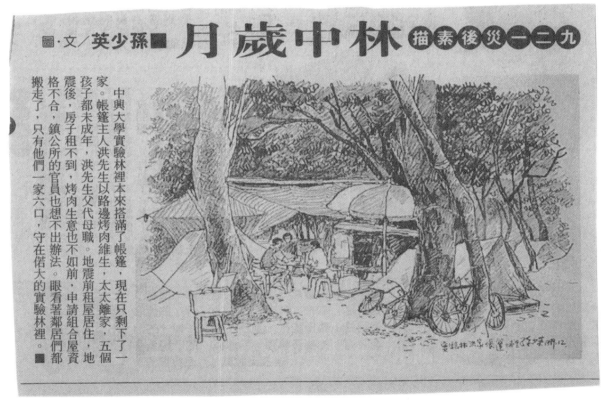

■孫少英／文・圖

九二一災後素描 林中歲月

中興大學實驗林裡本來搭滿了帳篷，現在只剩下了一家。帳篷主人洪先生以路邊烤肉維生，太太離家，五個孩子都未成年，洪先生父代母職。地震前租屋居住，地震後，房子租不到，烤肉生意也不如前，申請組合屋資格不合，鎮公所的官員也想不出辦法。眼看著鄰居們都搬走了，只有他們一家六口，守在偌大的實驗林裡。■

林中歲月 （1999 年刊於聯合報）

目錄

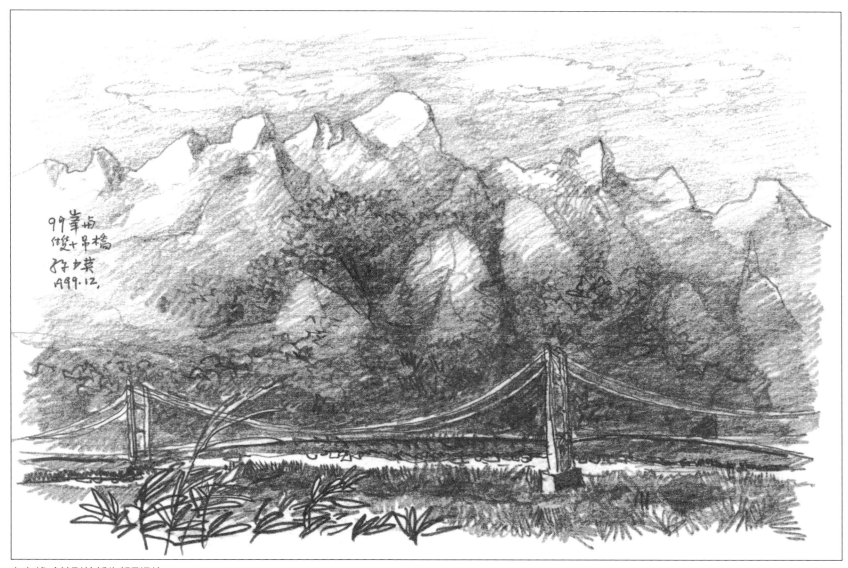

九九峰（曾刊於新生報副刊）

九九峰本來是一片青翠，綠意盎然。九二一大地震後，每個山峰都被搖動得好像是禿了頭。青翠令人感覺生氣蓬勃；禿頭令人覺得衰萎荒涼。不過，當旭日東昇和夕陽西照時，山頂上反倒有一種光彩奪目的景象。

山下有烏溪環繞，橫跨烏溪是雙十吊橋，有三尊橋架矗立在河床上，是全省最長的吊橋，也是中潭公路上重要的景點。

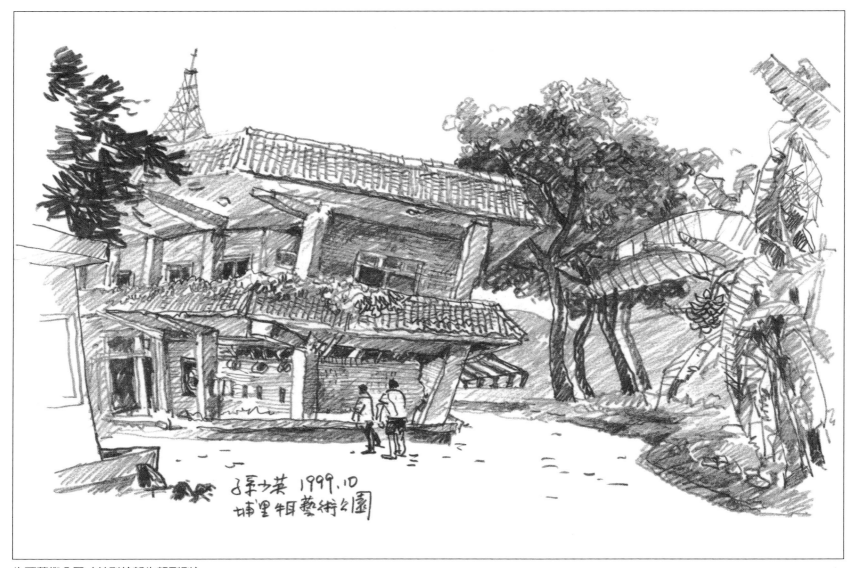

牛耳藝術公園（曾刊於新生報副刊）

　　我非常喜歡牛耳公園，我喜歡那種清新、不俗、自然、不誇的風格。因此，我常到那裏寫生。

　　這次地震，把它毀得很嚴重，博物館、辦公室、簡報室、藝品館等主要建物都震毀了，不得不暫時停業，整建後再開園。

　　半年後，牛耳公園轉型經營，藝品館、簡報室原地整平，改設露天茶座，環境開闊，視野良好，經常高朋滿座。

　　另外增設渡假木屋區及幼兒園區。因轉型成功，已漸漸恢復地震災前之盛況。

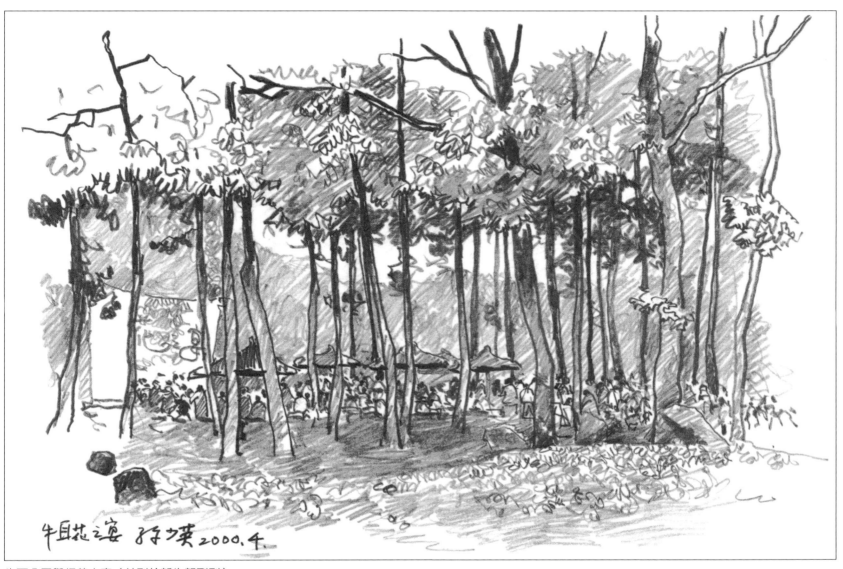

牛耳花之宴 林勝雄 2000.4.

牛耳公園舉行花之宴（曾刊於新生報副刊）

油桐樹林是牛耳藝術公園最美的景點，每年四、五月間，油桐花盛開，純白的花朵綻開在綠油油的樹間，並散落在青翠的草地上，雪白一片。常為攝影家和畫家獵取的最佳題材。

牛耳公園每年都在桐林樹下舉辦花之宴，免費招待來賓和遊客，今年也沒例外，地震的傷痛，在這樣優美的環境和氣氛下，應可得到些許的撫慰。

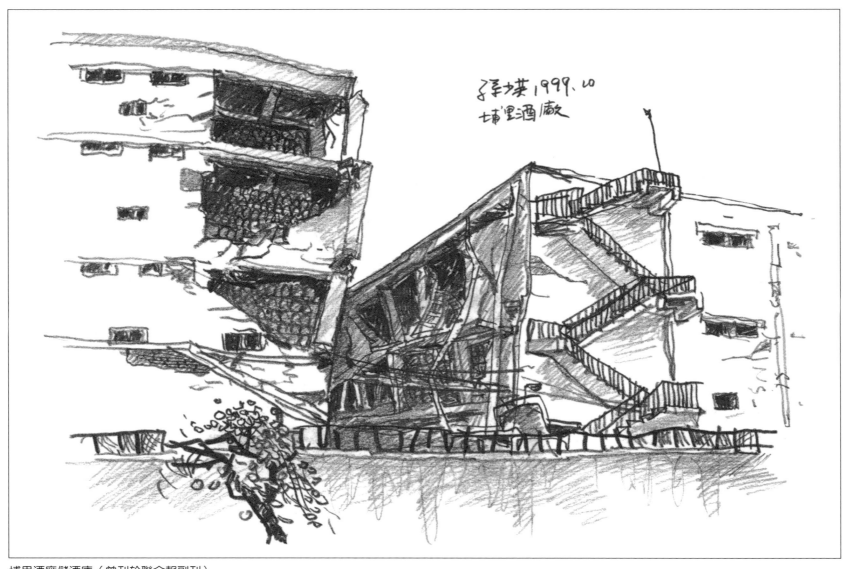

埔里酒廠儲酒庫（曾刊於聯合報副刊）

已有八十三年歷史的酒廠，這次地震受創極為嚴重，幾座儲酒大樓被震得搖搖欲墜，陳年紹興流瀉滿地，酒香飄散到好遠好遠的街道上。

屋漏偏逢連夜雨，三月裡酒廠又遭逢了一場祝融之災，二度傷害，似乎沒有將酒廠擊倒，四月起，酒廠已恢復生產，著名的埔里紹興酒及愛蘭白酒再度上市。

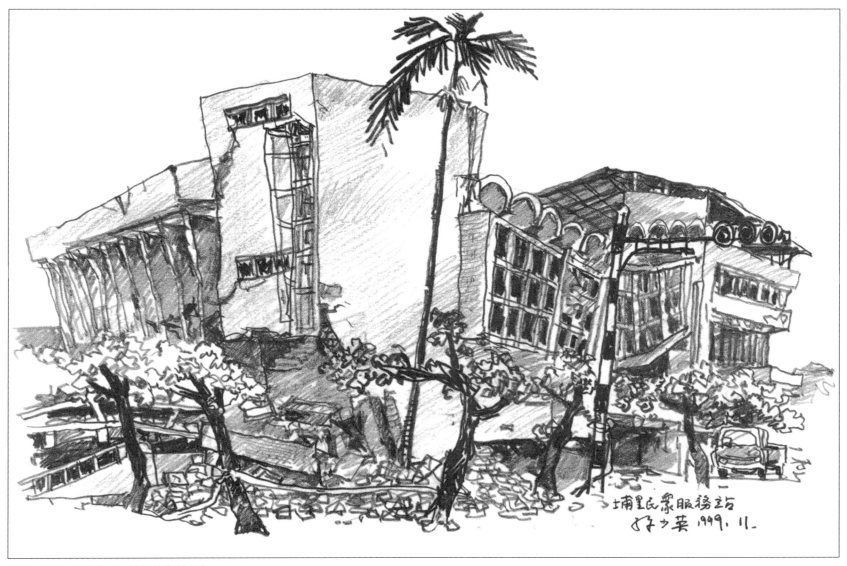

埔里民眾服務站（曾刊於新故鄉雜誌）

民眾服務站是埔里各種藝文活動的中心處所。許多展覽，許多演講都在這裏舉辦。三樓是圖書館，每天都有無數的
愛書者來這裏閱覽和借書。
地震使它全倒了。沒有了它，埔里本來相當熱絡的藝文活動可能要冷卻好一陣子了。

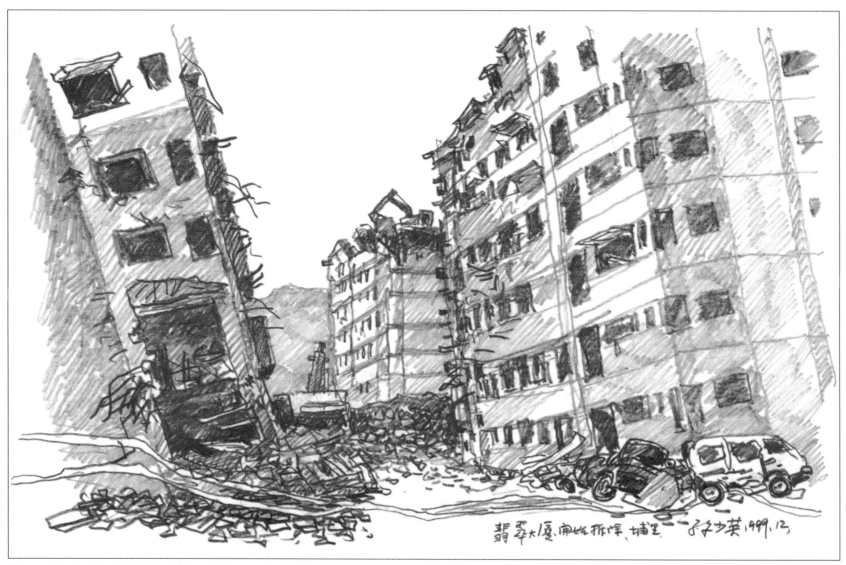

翡翠大廈，開始拆除，埔里 林少英 1999.12

埔里陽明大廈（曾刊於勁報副刊）

近十年，埔里蓋起了不少大廈，陽明大廈是埔里較著名的一棟，它位於埔里的五星級飯店鎮寶大樓的隔壁，一群雄偉的大廈矗立埔里的舊市區內，顯得相當壯觀。

可憐它經不起 7.3 的強震考驗，它傾斜了，二樓成了一樓，一樓被擠壓得不見了。轎車、貨車都被壓得稀爛。

聽說，在第一次強震後，稍微傾料，人都跑出來了，是第二次 6.8 強震，才震成這樣子。這麼大的災難，沒有傷人，是不幸中的大幸。

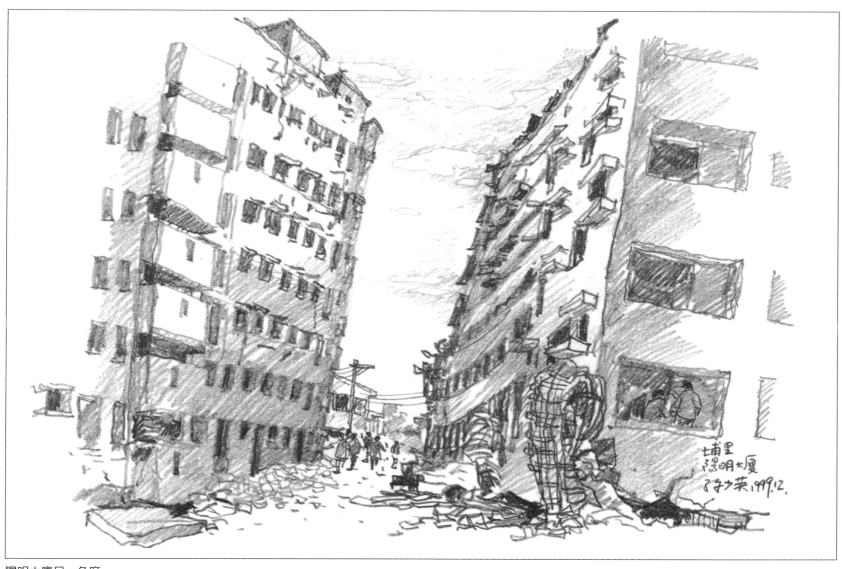

陽明大廈另一角度

　　我畫這張素描，是地震後三個月的一個傍晚。三個月後，餘震減少了，有人敢在大廈邊逗留了。更有不少外地的觀
光客來到這裏，在殘垣斷壁及外露的鋼筋中疑惑地探究，搜尋、驚嘆！

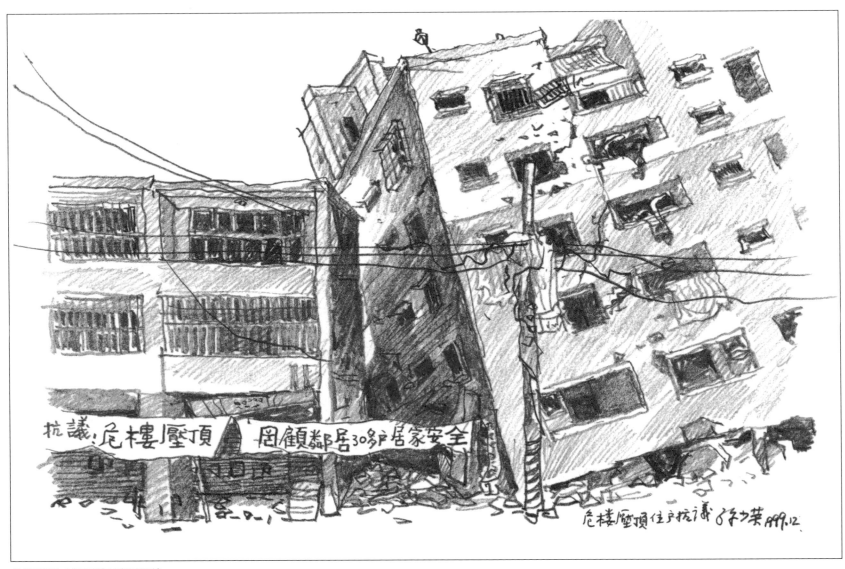

危樓壓頂（曾刊於勁報副刊）

這是陽明大廈傾倒的另一角度，被嚴重威脅的鄰近住戶掛出了抗議的白布條：「危樓壓頂，罔顧鄰居居家安全。」
的確嚴重，假若再一次強震，後果真是不堪設想。
好在四個月後，傾倒的大廈安全拆除，鄰近三樓的住戶已安心地搬回家了。

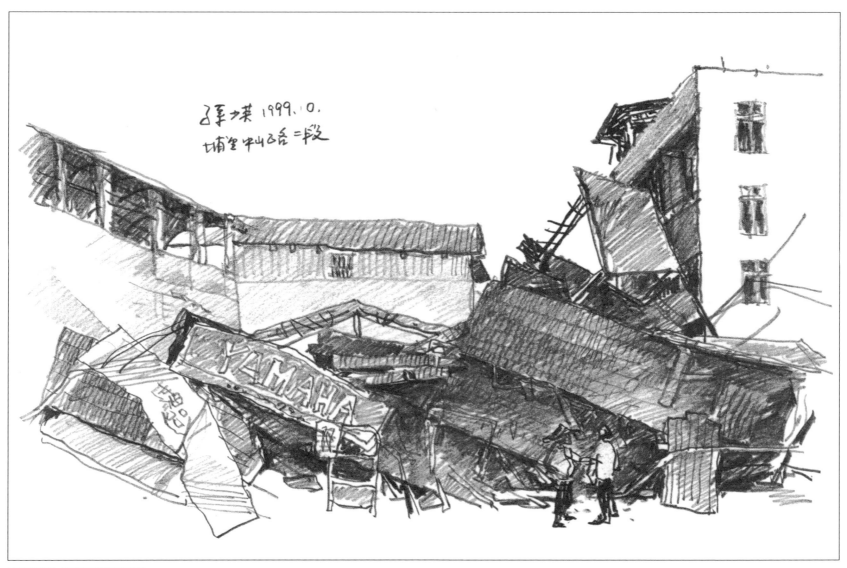

夫妻罹難（曾刊勁報副刊）

　　這是埔里中山路一段一棟四樓建築，第一次強震時，頃刻間全部塌下，像骨牌一樣疊了起來。房主鍾先生夫婦罹難，四歲男孩被救出，現由阿伯扶養。

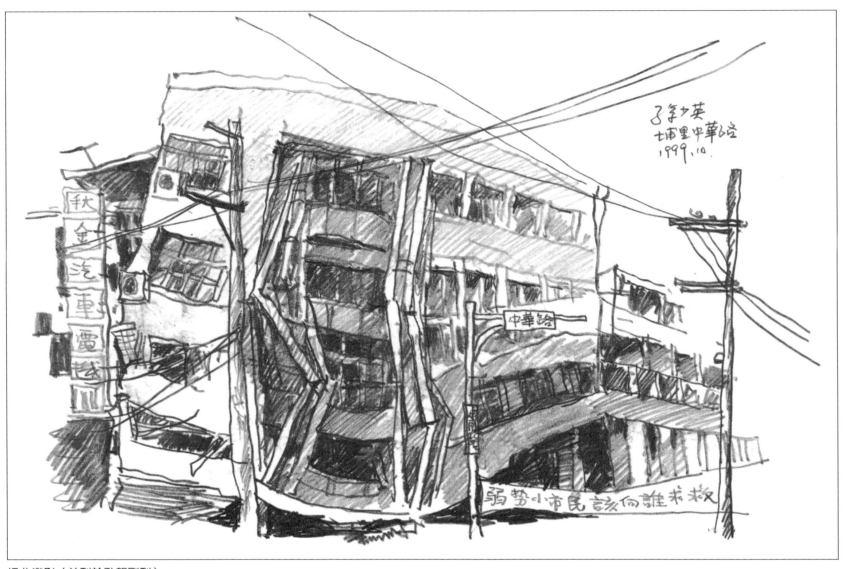

扭曲變形（曾刊於勁報副刊）

這是埔里中華路、建國路口的一棟五層建築，地震後嚴重扭曲變形，好像被一雙大手撕裂過，猙獰可憎。據鄰居劉先生說：這棟房子，本來是三樓，加蓋成五樓，可能是負載過重，經過強力搖撼後，樑柱扭曲倒塌。幸好沒有傷人。

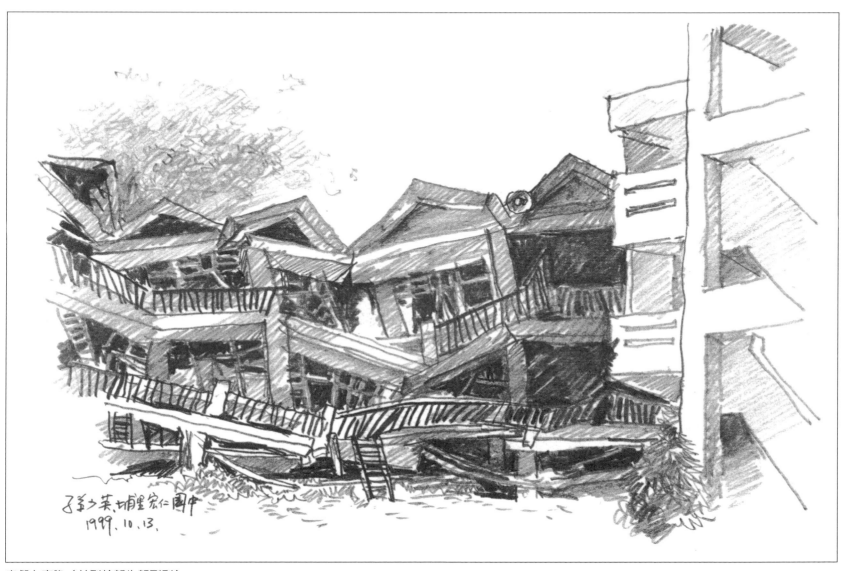

幸虧在夜晚（曾刊於新生報副刊）

這次地震，埔里鎮內的國中和國小教室幾乎全毀了。

這是宏仁國中教室，斷裂、擠壓、下陷。在不斷的餘震中，老師們用折斷的欄杆做梯子，小心翼翼地進去，把重要的東西搬出來。

一位老師心有餘悸地說：大地震幸虧在夜晚，假若在白天上課的時候，那有多麼嚴重！

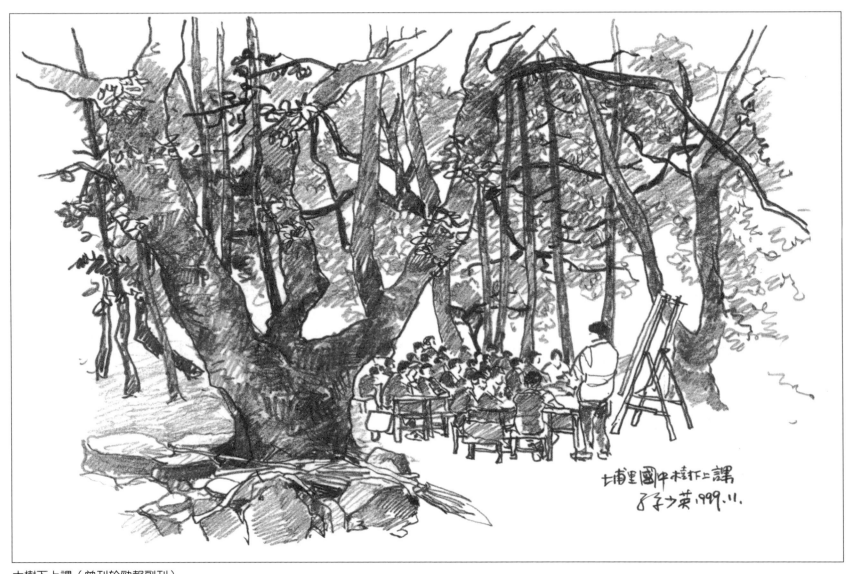

大樹下上課（曾刊於勁報副刊）

埔里國中的教室全毀，學生們有的在帳篷裏上課，有的在大樹底下上課。
在樹下上課，學生的桌椅要隨著大樹的陰影移動，上午在西邊，下午在東邊，中午則靠近大樹成不規則形，一天移動數次，孩子們覺得滿有趣味。

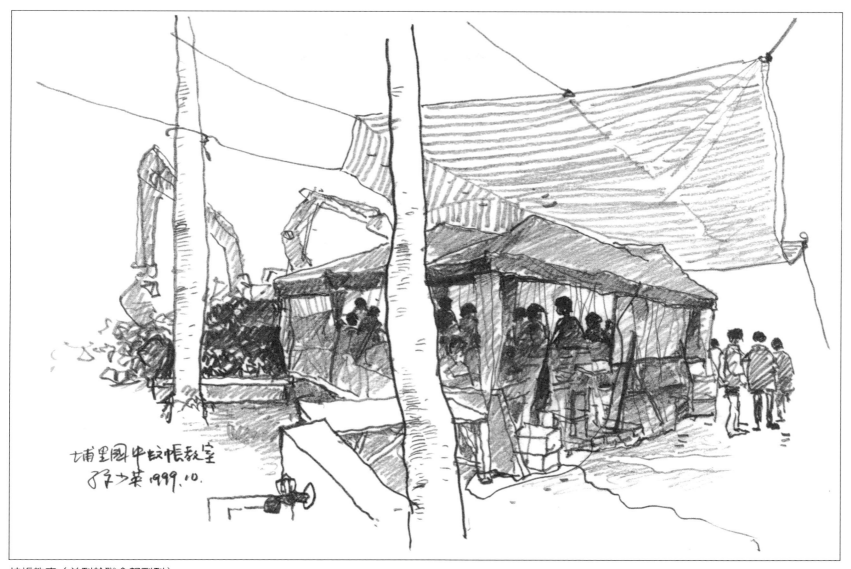

蚊帳教室（曾刊於聯合報副刊）

　　埔里國中有一間蚊帳教室，頂部是帳篷。從外面看，有老師和學生的黑影在活動，有點神秘感。蚊帳的作用應該是防蚊、防塵，也可以防些許噪音，雖然僅是薄薄的一層，總是另外一個天地，對學生的用心、靜心及教學效果，應有很大用處。

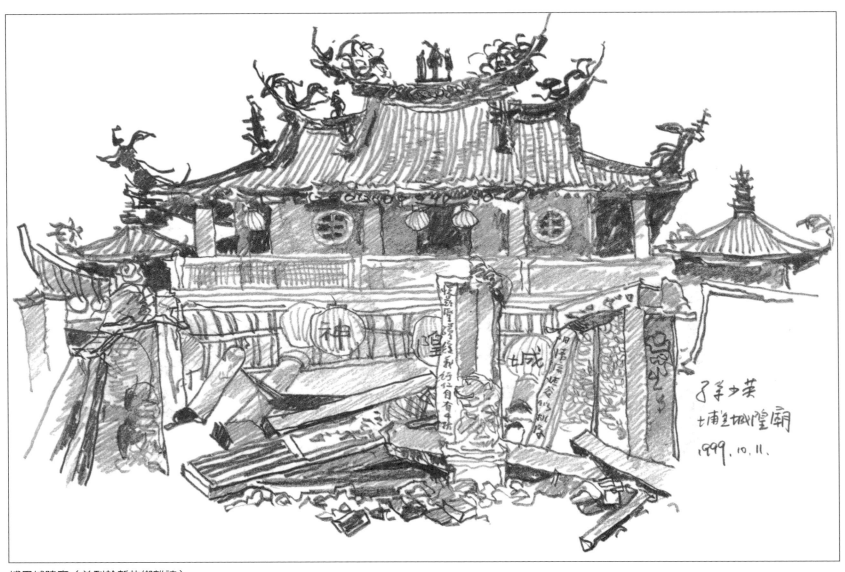

埔里城隍廟（曾刊於新故鄉雜誌）

埔里的寺廟很多，這是位於南昌街的城隍廟。門樓震垮了，主殿結構也嚴重受損。
我岳父就住在廟的隔壁，我定居埔里前，每次來埔里岳父家，都會到廟裏轉轉，這裏也常舉辦民俗及藝文活動，我
也偶而參與。它倒了，倒得七零八落，我在悲傷中完成這幅素描。

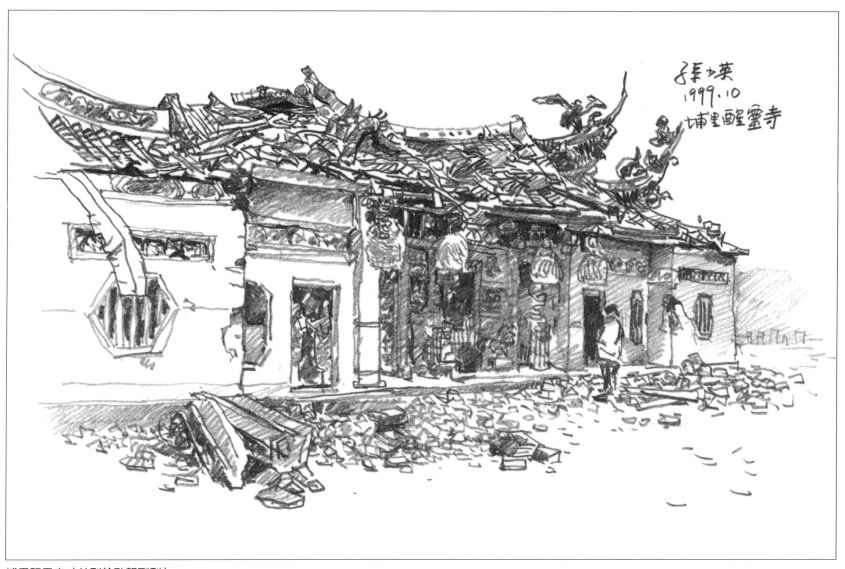

埔里醒靈寺（曾刊於勁報副刊）

　　埔里醒靈寺，在埔里入口，愛蘭橋端左側高高的台地上，遠望好像埔里鎮外的要塞，家園的守護神，維護著埔里人的安全。這次大地震，屋頂屋簷上的各類交趾陶及剪粘藝術品全部震脫，散落滿地，廟內牆壁也到處裂痕，廟前的水池，香亭也都震毀，這座已有百年歷史的古廟，不知將如何修復。

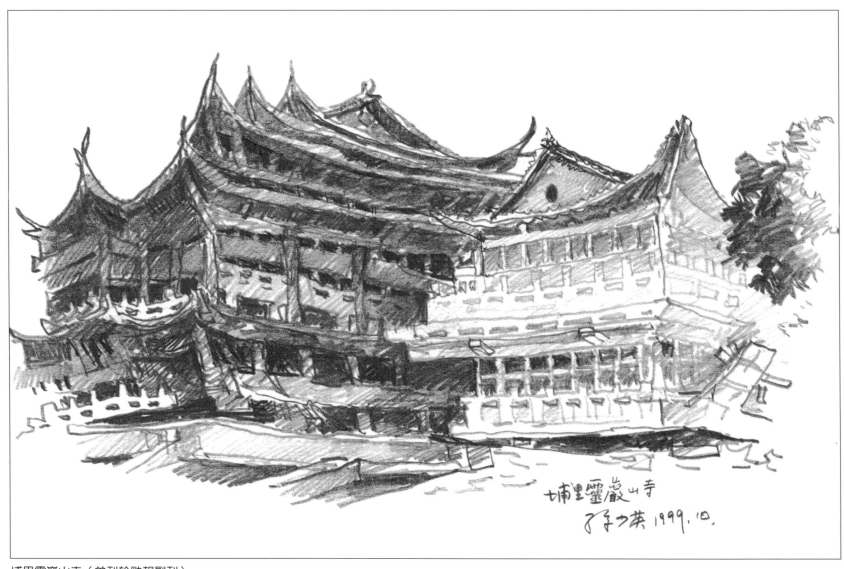

埔里靈巖山寺（曾刊於勁報副刊）

靈巖山寺，是一座頗負盛名的大廟，座落在埔里水頭里的一座山頭上，每年朝山進香的遊覽車隊，給埔里帶來了不少繁榮。

這次震災，靈巖山寺沒有倖免，所有建築物都不能使用了，損失以億計。

重建、保存、搬遷，傳說紛紜，老和尚在加拿大，如何善後，比丘們都不知道。

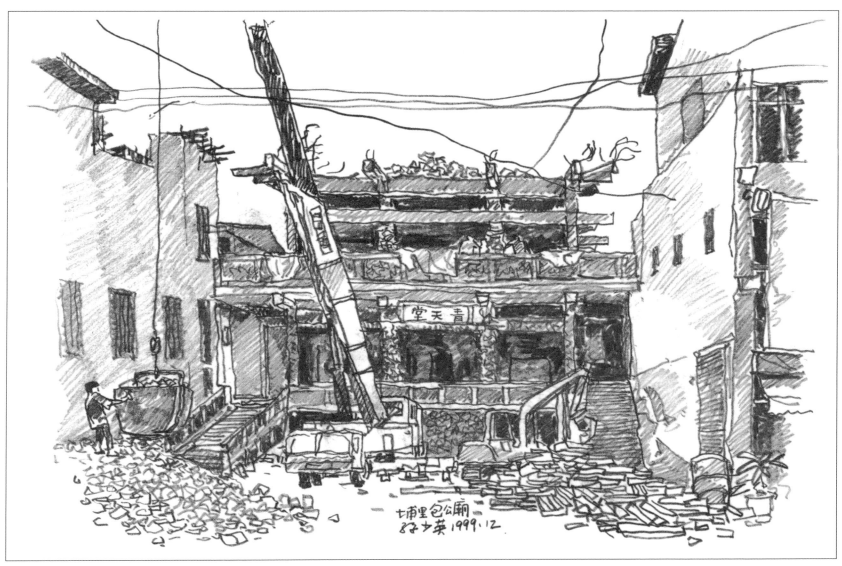

埔里包公廟

青天堂包公廟奉祀宋朝包公。

包公名包拯，字希仁，號文正。宋仁宗時掌諫院，主開封府。辦案嚴明，鐵面無私，被譽為包青天。

廟內供奉之包公神像，係清朝咸豐年間，由福州人葉龍先生從包公的家鄉安徽省合肥縣搬運來台。該廟正式興建於民國 63 年，曾請當時紅極一時的電視劇「包青天」主角儀銘先生來埔里主持破土典禮，轟動一時。

地震損及三樓，圖中是廟方正用大型吊車將三樓震斷的樑柱及瓦礫吊下，準備重新修復。

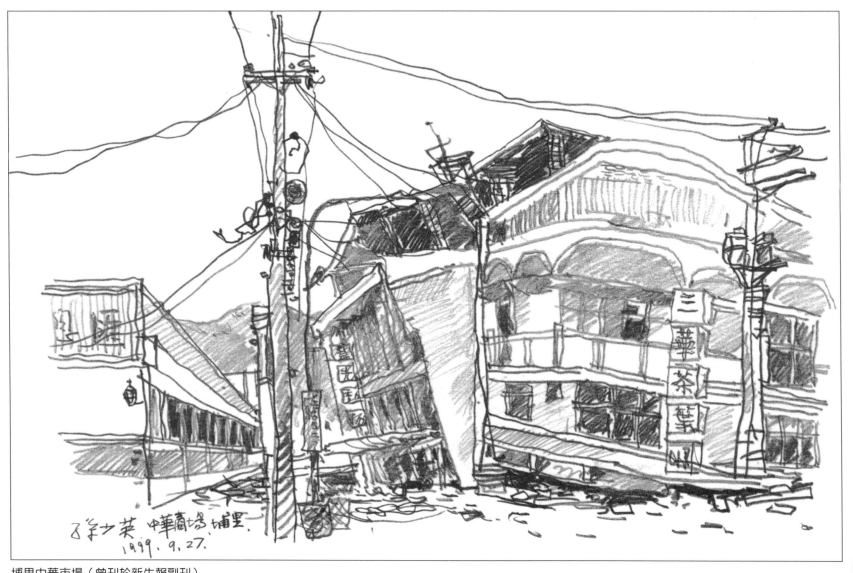

埔里中華市場（曾刊於新生報副刊）

中華市場位於埔里中華路，落成後使用率不高，原因是一般鄉下人仍留戀於傳統市場及路邊攤的人情味。
地震把中華市場徹底摧毀了。
在一樓有一位賣麵的老太太，本來已經逃出，再進去取東西時，劇烈的餘震把一樓震塌，老太太罹難。幸好其他住
戶都安全逃出。

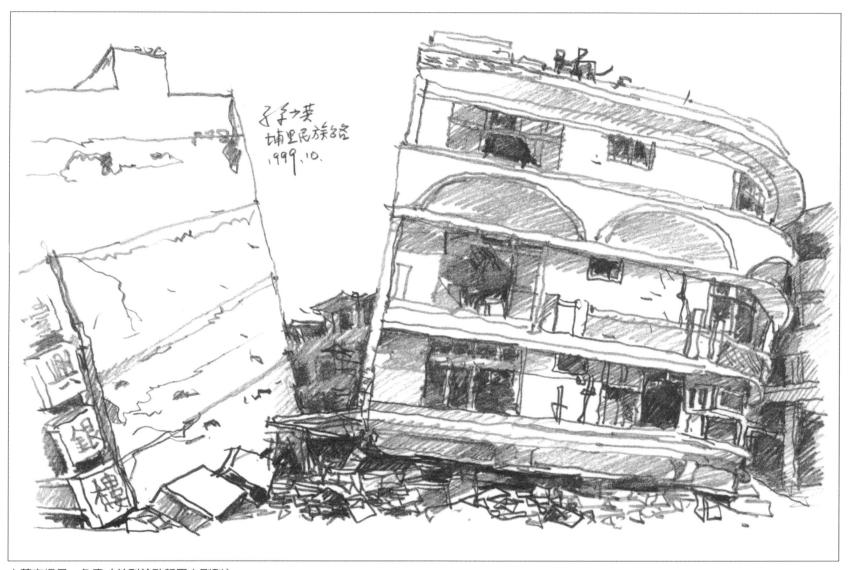

中華市場另一角度（曾刊於勁報周末副刊）

　　這是埔里中華市場從民族路取景，一棟東倒，一棟西歪，朝相反方裂開。
　　此次地震，許多樓房都是一樓樑柱斷裂，像站著的人突然坐下了。

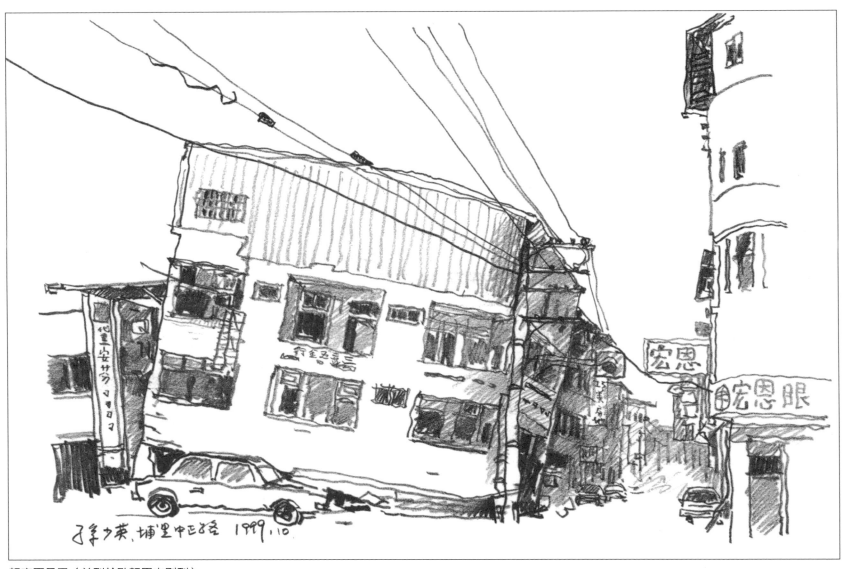

超商不見了（曾刊於勁報周末別刊）

　　這是埔里中正路和東榮路交界處的統一超商大樓，這裏我常來為女兒買優酪乳，也常在店內的書報攤上逗留一會兒。
　　地震後，一樓被擠扁了，並深陷地下，超商的店面完全不見了。

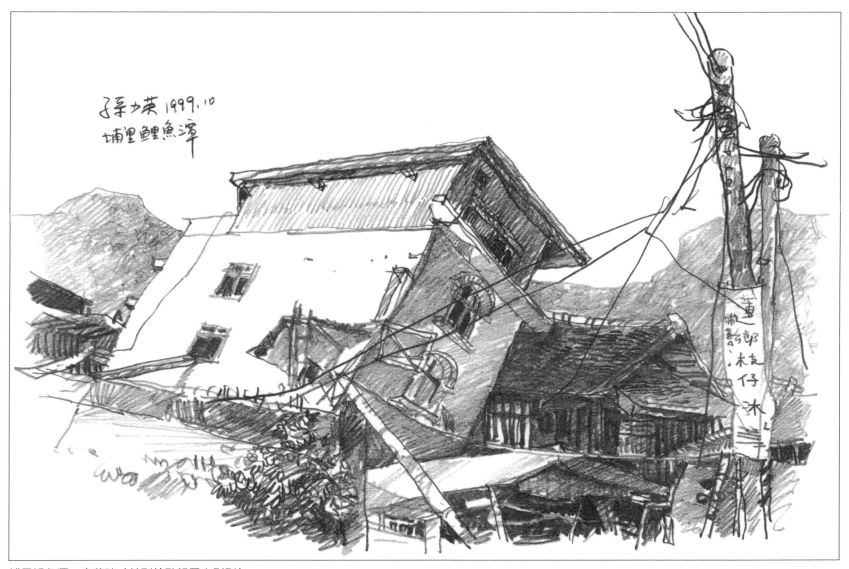

埔里鯉魚潭一夜夢碎（曾刊於勁報周末別刊）

埔里鯉魚潭由富麗開發公司規劃建設已數年，接近完成的飯店，步道、茶座、藝術小景等設施，把鯉魚潭妝扮得相
當出色，許多遊客去玩過，都倍加讚譽。可惜天不從人願，一夜之間，美麗的夢破碎了。
圖中樓房是入口處一棟舊建築，震倒了，倒得很可怕，房主黃老師一家人幸虧沒住在裏面，只是白天做生意用。

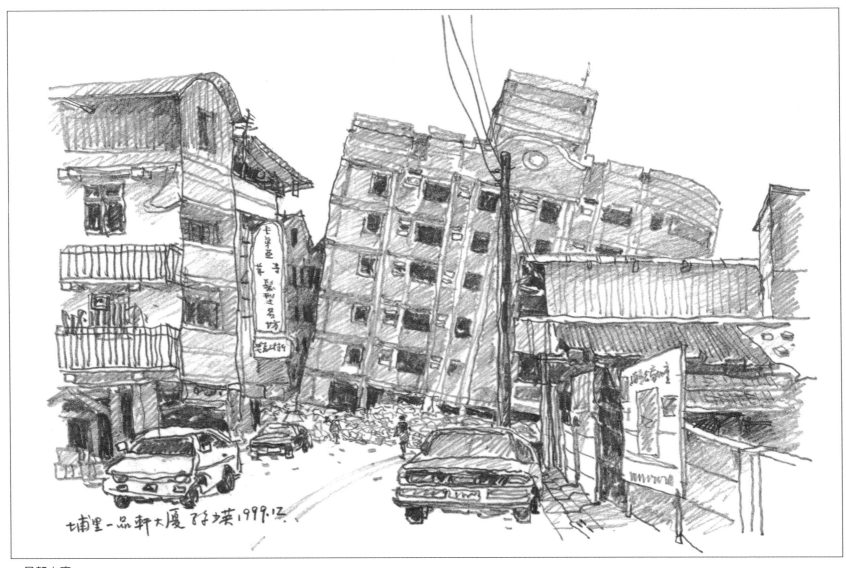

埔里一品軒大廈乎埃1999.12.

一品軒大廈

　　一品軒大廈靠近埔里早市，地上七層，地下一層，是一棟外觀頗講究的大樓，地震後，我從對面巷子畫過去，與未
受響影建物的筆直線做比較，傾斜得相當嚴重。樓內共住了二十五戶，當夜都已安全逃出。

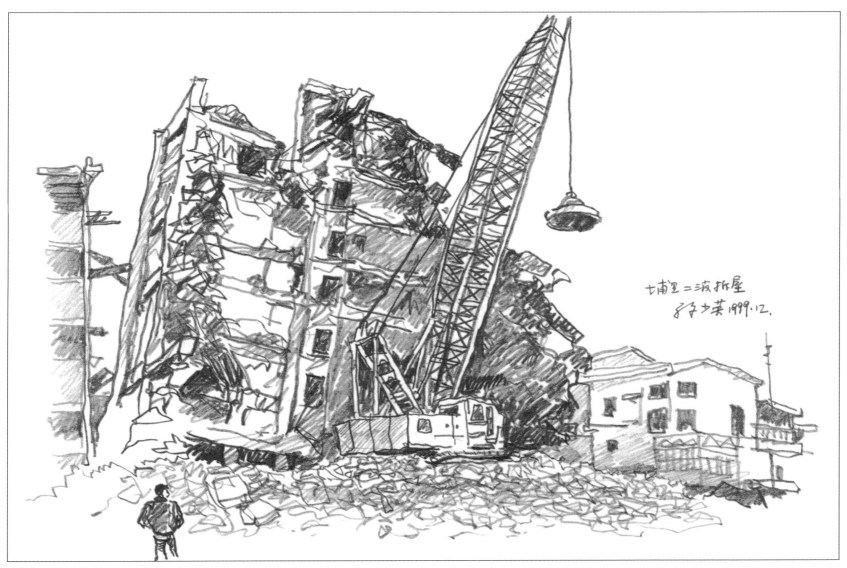

埔里二波拆屋
郭心英 1999.12.

一品軒大廈開始拆除

地震三個月後，一品軒大廈開始拆除，是用超大型吊車以數噸重的大鐵盤將建物擊碎，再用怪手拆除，裝車運走，
預計要花一個月的時間才能清運完畢。

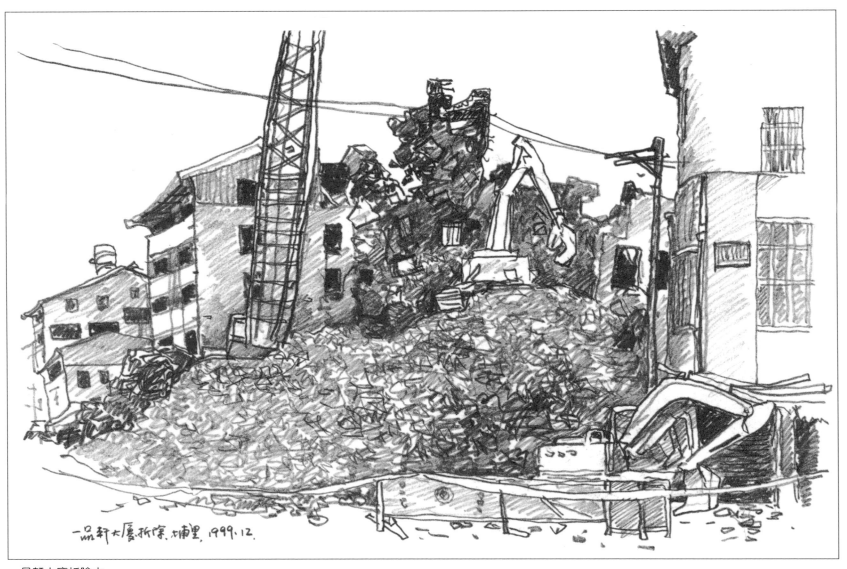

一品軒大廈拆除中

大吊車用大鐵盤把建物打碎，剩下的斷垣殘牆，還要用怪手墊著打下來瓦礫爬得高高的，繼續拆除。操做怪手的駕駛相當辛苦，也相當危險。在這次大地震後，拆除工作中，在中山路曾有一次怪手翻覆的情形，幸好駕駛傷勢不重。

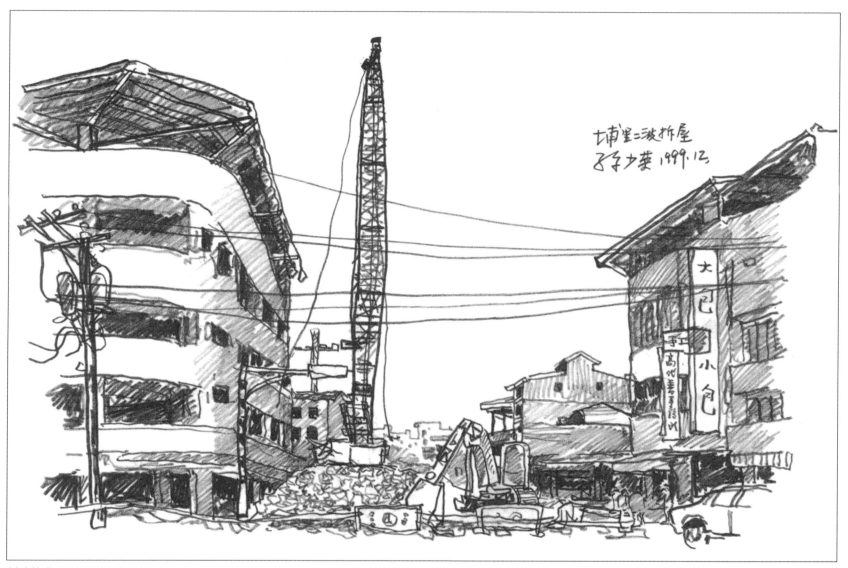

暫時停業

在使用重機具拆除時，必然碎石崩落，塵土飛揚，噪音震耳，有關單位必須實施安全管制，附近商店不得不暫時停業。像右邊的這家「大包小包」店，是我常來的地方，因為暫時停業，也迫使我改換別家口味。

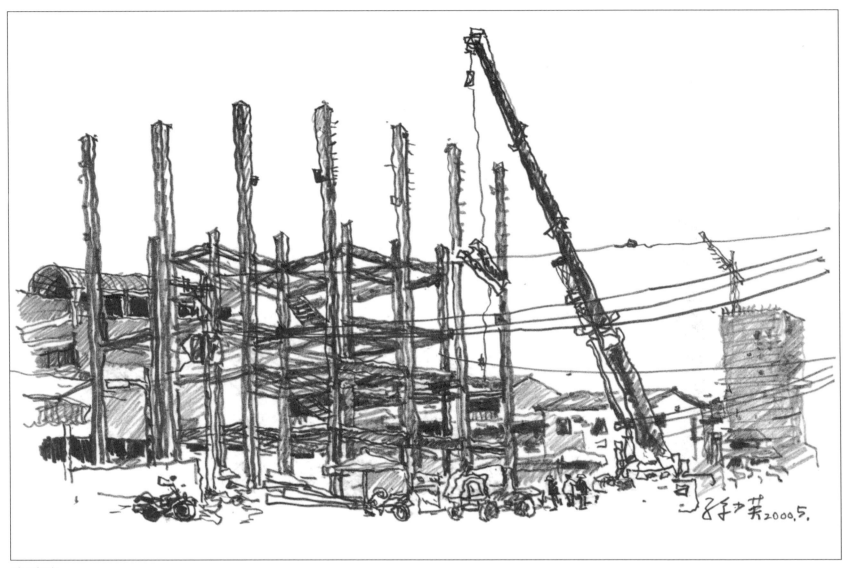

鴻福超商

　　一品軒大廈的隔壁是鴻福超商,本是一棟五層建築,結構有些受損,並沒有傾斜,房主決定拆除重建。基礎結構用
的是鋼骨。以往蓋大樓,一般都是十層以上才考慮用鋼骨,這次地震後,埔里重建房屋,許多四樓、五樓都用鋼骨,
多些成本,求得人安心安。

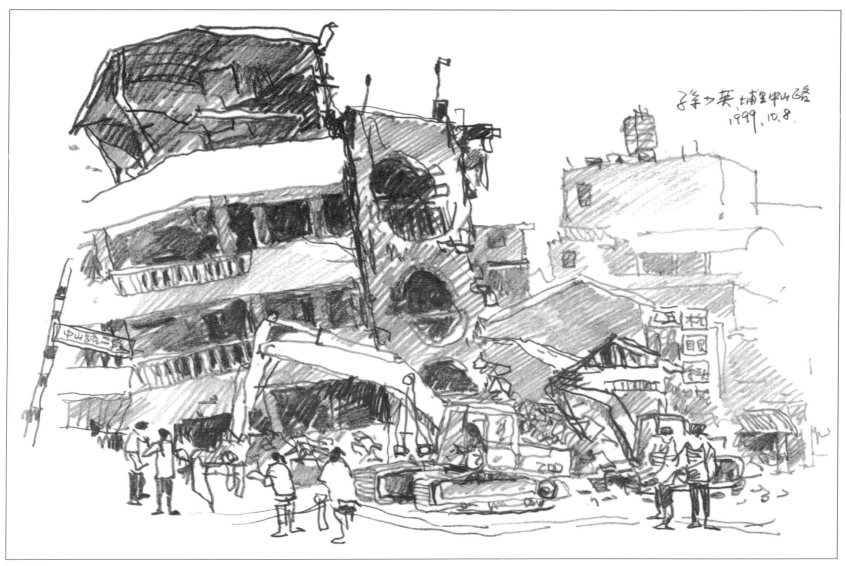

農民銀行

這裏是埔里中山路二段最繁榮的商業地段，一排四樓店面，有農民銀行、一二三藥房及其他商店及住戶，地震後，
嚴重傾斜，岌岌可危。拆除單位動作很快，不到一個星期，就清理淨光了。

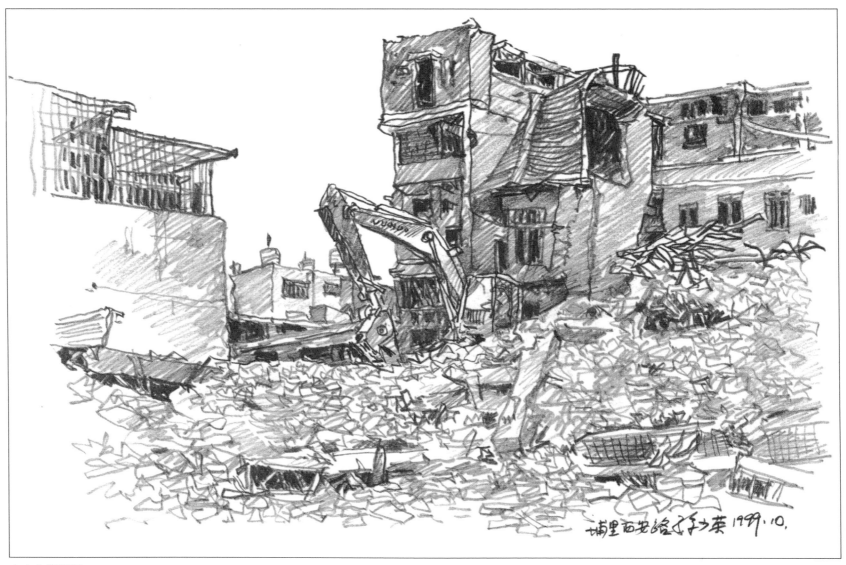

埔里西安路 王永茱 1999.10.

中小企業銀行

埔里中小企業銀行當夜就全倒塌了。周遭的房子也倒了不少。現在這裏是一片廣場,大成國中王萬富老師在這裏一面殘牆上,畫了一幅「大埔城故事多」的壁畫,由五十多個人物組成五個故事,記錄埔里早期民間傳說,畫面生動,意義深長,每天都吸引不少當地民眾和外地遊客前來觀賞。

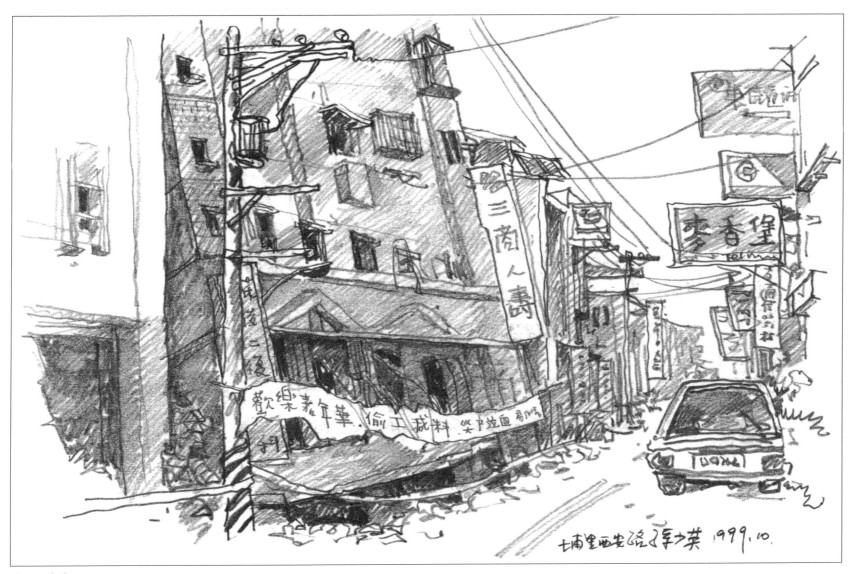

埔里西安路

　　西安路是埔里的主要商店舊街，大半是三樓透天建築，有的還是歐洲巴洛克型式，造型美觀。這次地震，許多商店倒了。靠近中山路的這一棟七層建築，傾斜得特別嚴重、危險。一樓是蘇俊仁醫師的復健中心，蘇醫師的父親是著名的油畫家蘇金城，蘇先生說：他孩子的復健中心損失千餘萬元。地震好在是晚上，沒有人在樓內。他還說：人安全就好，事業可以從頭再來。

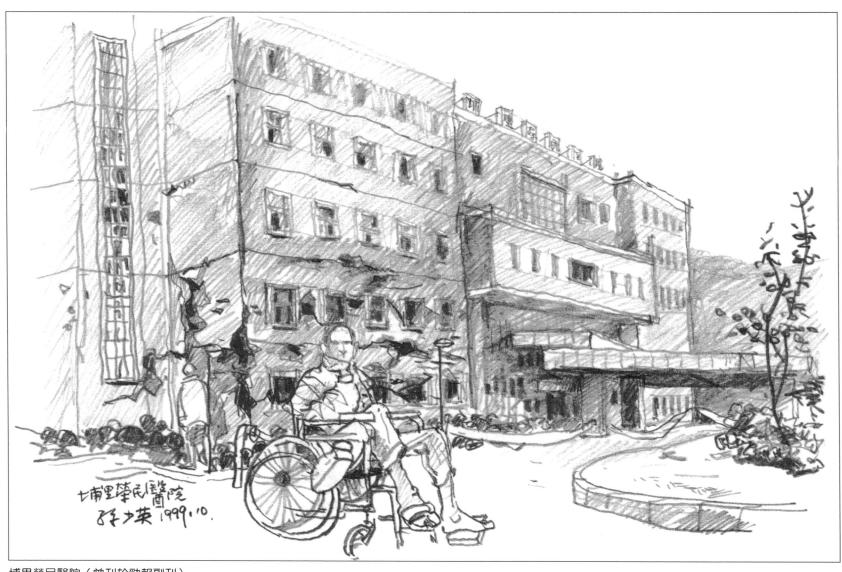

埔里榮民醫院（曾刊於勁報副刊）

　　埔里榮民醫院新建的醫療大樓，被震得千瘡百孔，到處鋼筋外露。地震夜裏，他們全體員工把四百多位長年住院、孤苦無依、行動困難的榮民長者全部移往安全的地方。在房屋震毀，餘震不斷又停電的情形下，完成這項任務，其艱困程度可想而知。

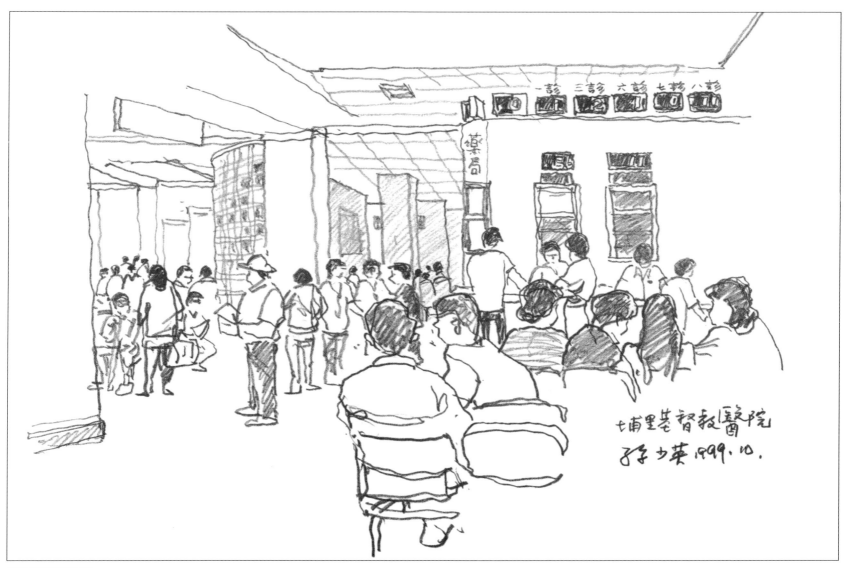

埔里基督教醫院

埔里基督教醫院在地震後，真是發揮了最大的救人功能。

地震當天下午，我為女兒洗腎的事，曾來醫院，因為停電及餘震，醫院全部無法使用。院方在停車場臨時設立救難

中心，我到救難現場一看，我哭了！地震的災禍比我想像的嚴重太多了。

這幅素描，是在十月中畫的，地震後一個月，醫院已大致就緒，看病的人顯然比平日多出許多。

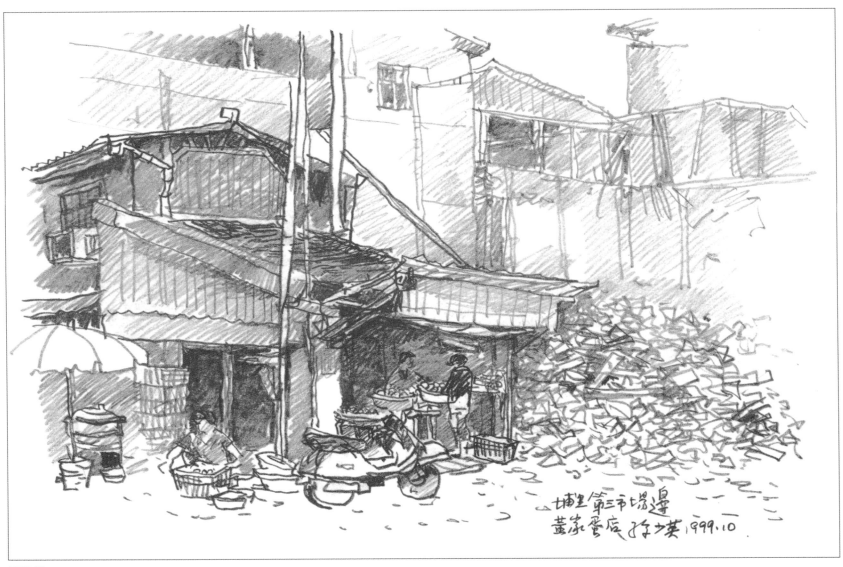

不漲價

埔里第三市場旁邊同聲巷口，有一家專門賣蛋的小店，有雞蛋、鴨蛋、鵪鶉蛋、茶葉蛋等。

大地震後第二天，蛋店就做生意了，使我異常驚喜，因為在無電、無水、無瓦斯，沒有店家開門，買不到任何束西的情形下，能買到熱騰騰的茶葉蛋，太好了。

我問老闆黃先生有沒有漲價，他說：怎麼能漲價呢？我還送了許多熟蛋到廟裏。他的意思是送到廟裏給災民吃。

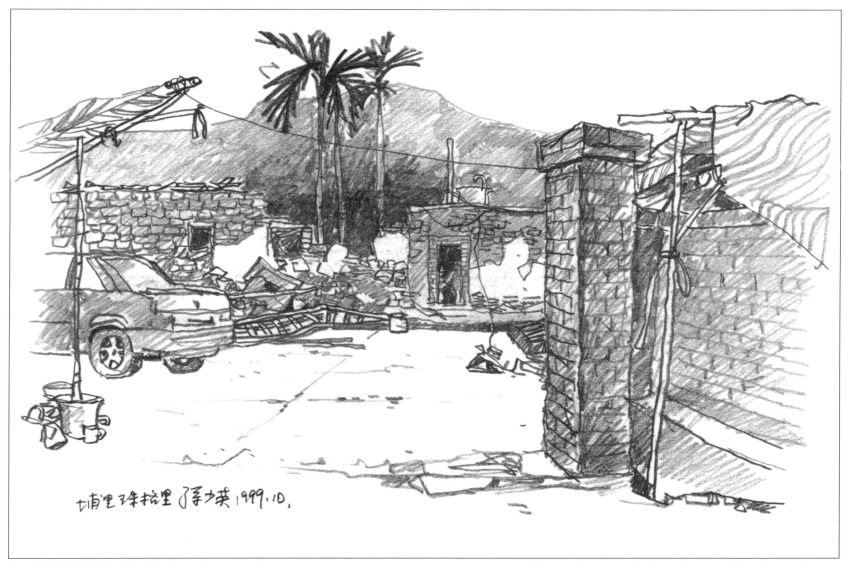

土角厝（曾刊於勁報副刊）

土角厝是用土磚砌成的房屋，台灣鄉下很多這種房子，這種房屋的好處是冬暖夏涼，許多老人家都喜歡住在裏面。
我畫的這棟土角厝，是在埔里珠格里，原是一個很漂亮的三合院，這次地震，全部震垮了，老太太和兩個孫子不幸罹難。
土角厝、樸拙、實用也好看，今後在南投地區恐怕再難以看到了。

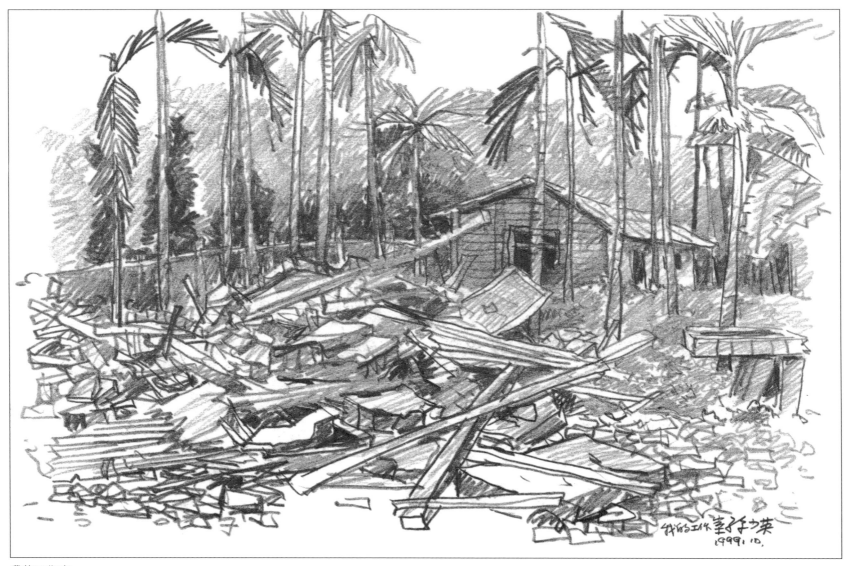

我的工作室

岳父家有兩棟土角厝，一直閒置著，我把它們整理裝修了一下，做為工作室，工作之外，也常有一些喜歡畫畫的朋友到這裏一起作畫。

大地震，一夜之間都倒了，遠處還剩一間鐵皮屋，受損不大。

許多東西都壓在土厝裏面，剛印好的《埔里情素描集》二千本也壓在裏面。幸虧好友涂進萬老師，找來我們共同的朋友力大無窮的王學士先生，他用幾根柱子把塌下的屋頂撐起來，由專程從台北來看我的女婿文棋及女兒小玲幫忙，一起把書挖了出來。

這天我陪小女兒意菁去台中洗腎，回來一看，他們已全部幫我搬到新房子，我萬分感動和驚喜。後來，這本書在誠品書店幫我賣了許多。否則，一番心血，隨著地震都泡湯了。

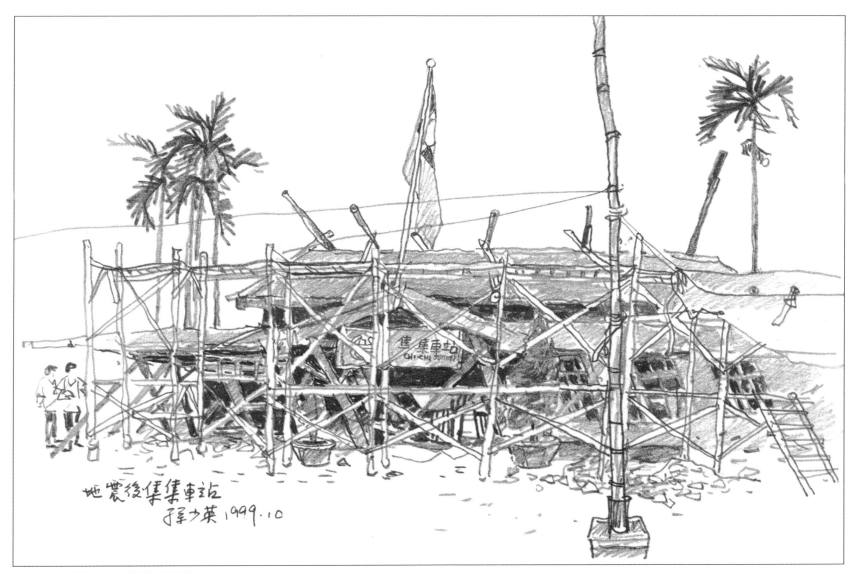

地震後集集車站 孫少英 1999.10

集集車站重傷了（曾刊於勁報副刊）

集集車站，地處地震震央，受創嚴重。

車站的四周和屋頂搭滿了鷹架，站內站外也撐滿了支柱，是為避免它繼續倒下。透過鷹架和支柱，可以清楚地看到屋體已經向左傾斜40度以上。

每次來這裡，當火車到站時，站裏都會播放〈車站〉這首張秀卿唱紅的歌曲，每聽到這首歌曲，都會覺得溫情無限。

現在它重傷了，在許多愛護它的熱心人士關照下，它一定會很快復原的。

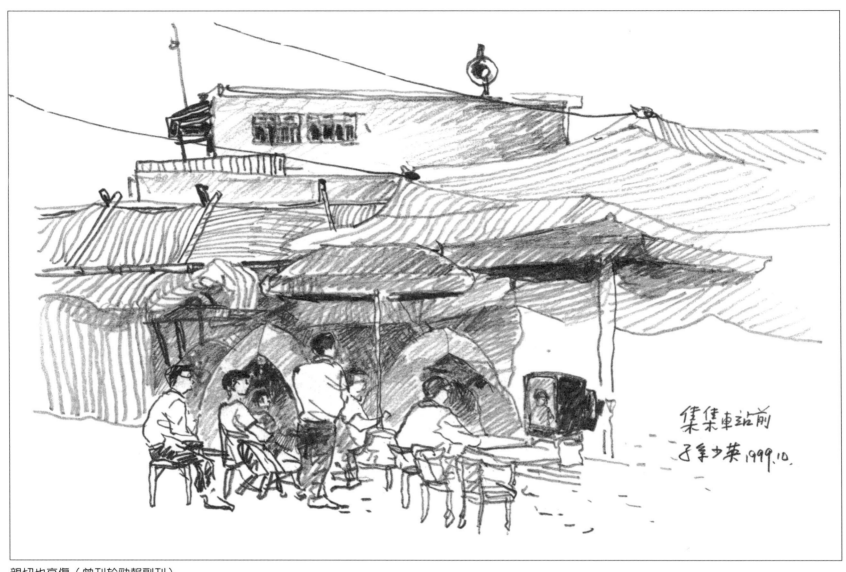

親切也哀傷（曾刊於勁報副刊）

　　這裡是集集車站前廣場的帳篷群，地震當天，這裏就搭滿了帳篷。起先，僅是能容身睡覺的簡易帳篷，時間一久，
他們就搭起了大的棚架，小帳篷在大的棚架下，防曬防雨，安適多了。
　　有的人房子待修，有的人房子待建，租屋和組合屋都還在等待中，苦悶的生活，總得有點調劑，他們搬來了電視，
有新聞，有節目。有時候會看到自己的新聞，親切也哀傷。

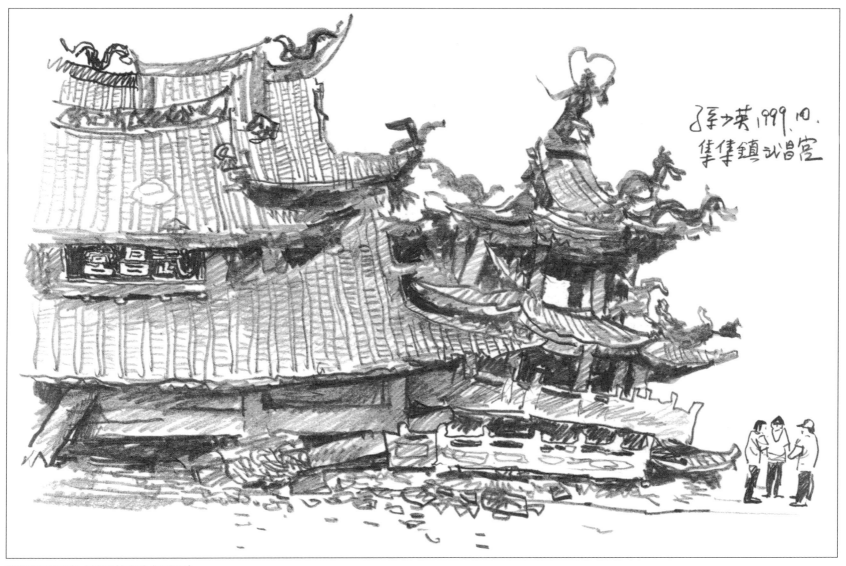

集集鎮武昌宮（曾刊於聯合報副刊）

集集鎮的武昌宮，廟齡尚淺，瓦片樑柱色澤鮮麗，在這次大地震中，地基嚴重下陷，偌大的廟身，頓時矮了半截，
右側的金亭也傾斜了。
旁邊有幾位人士，似乎正在嚴肅的議論甚麼，拆除？保留？重建？

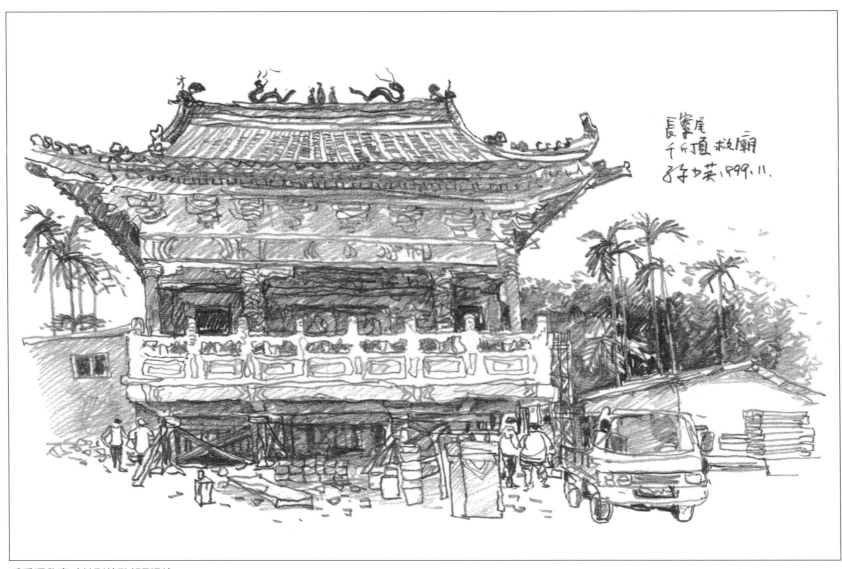

千斤頂救廟（曾刊於勁報副刊）

南投縣魚池鄉長寮尾有一座媽祖廟，一樓柱子震毀，但沒有傾斜，樓上都還完好。村民們找專家研究，決定用二十部油壓式千斤頂，分裝在樓下的關鍵位置，預計花一個月的時間，將廟頂高三公尺，恢復到原來的高度。重新架設樑柱，費用預計 160 萬元。
修復後為安全起見，只能做倉庫使用，不能再做原來的活動中心了。

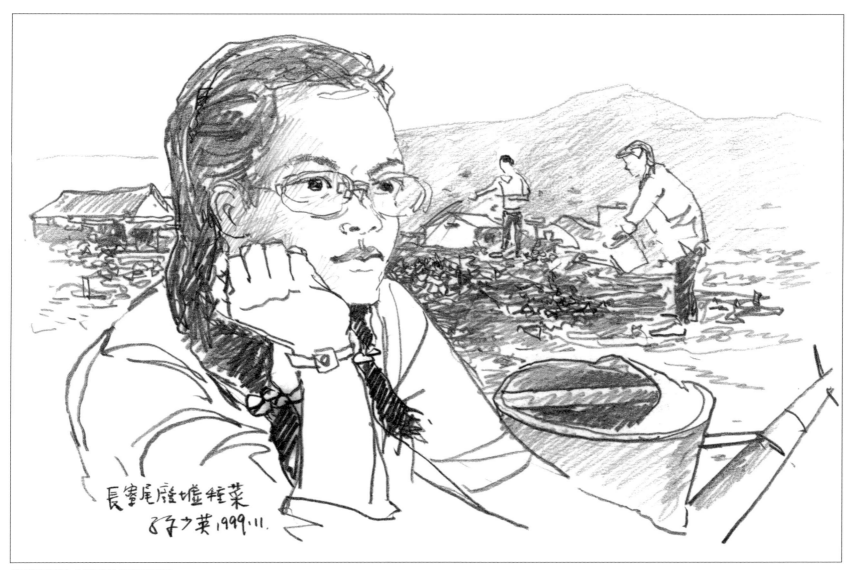

長寮尾廢墟種菜
好之英 1999.11.

廢墟裏種菜（曾刊於勁報副刊）

　　長寮尾是南投縣魚池鄉較偏遠的一個小村落，全村五十多戶人家，只有兩戶水泥樓房稍有損傷，其他土角厝平房，全部震毀。幸好全村三百多人都及時逃出，無人罹難。

　　村民在廢墟中清理出空地，種了各式蔬菜，現已滿地菜綠。

　　村民陳淑芊小姐說：現在有一個基金會要協肋我們重建，他們的意見都很好，但是錢從哪裏來呢？

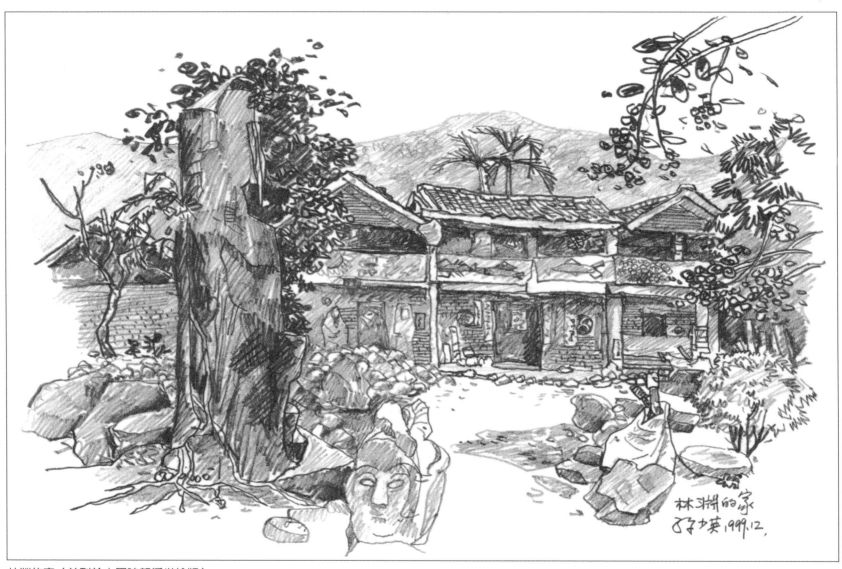

林淵的家（曾刊於中國時報浮世繪版）

林淵是素人雕刻藝術家，已過世十年，生前作品上萬件。十餘年前，牛耳石雕公園為他創立，牛耳因他而興盛，他因牛耳而成名。

林淵的家，也是工作室，在南投縣魚池鄉共和村，這次地震，稍有損傷，他生前最疼愛的孫子林日火先生已把它整修的完好如初。

室內藏有林淵先生的作品千餘件，平日沒有開放，日火計劃在原地改建一座林淵紀念館，像法國印象派畫家莫內的畫室一樣，永遠供世人瞻仰和追念。

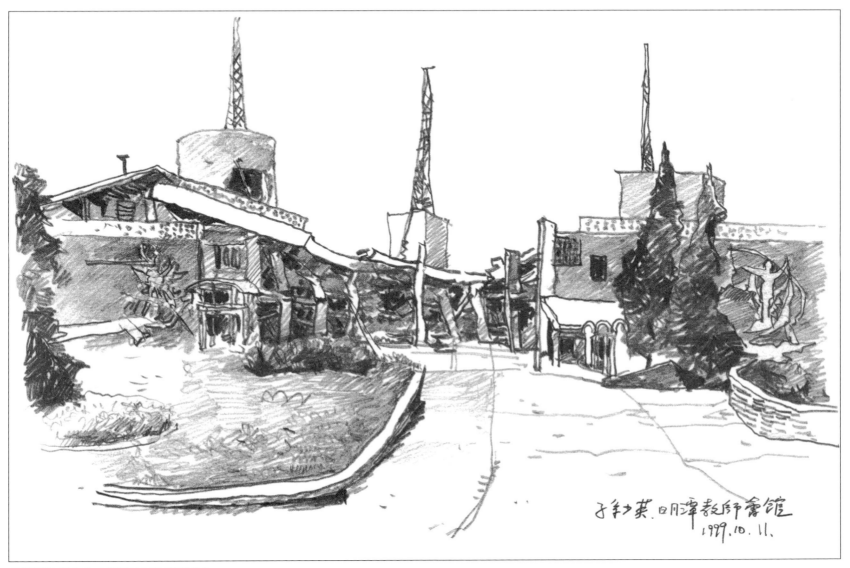

日月潭教師會館（曾刊於新生報副刊）

　　已有四十餘年歷史的日月潭教師會館被震倒了。
　　兩邊兩件優美的大型雕塑作品「太陽神」和「月神」仍然屹立不搖，完好無損。
　　太陽神和月神是名雕塑家楊英風壯年時期的作品，簡潔有力，曾給許多來過教師會館的人留下深刻印象。
　　全國的教師，不知有多少人曾住過這裏，新穎的建築物，湖邊清雅的步道，菇樣的梅亭，這一切只能在記憶中去追
尋了。

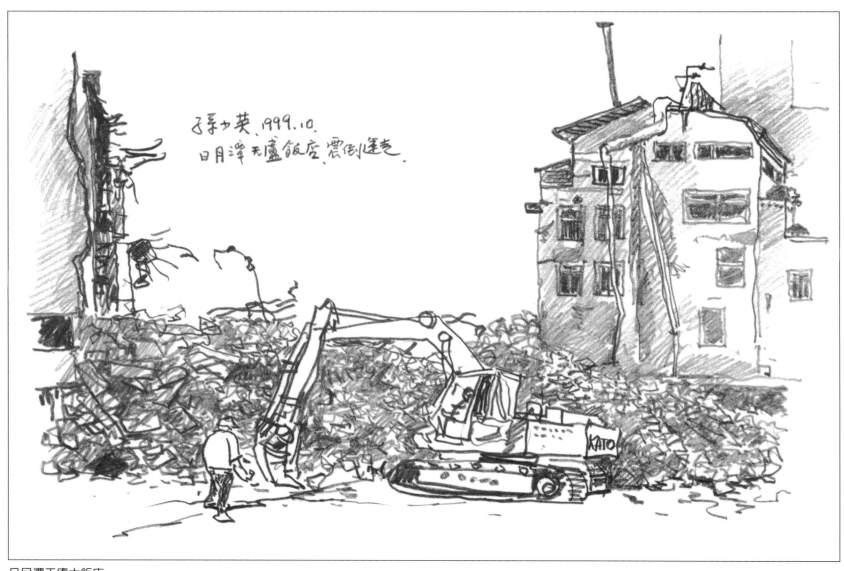

日月潭天盧大飯店

日月潭天盧大飯店，我曾多次在這裏畫日月潭全景，在飯店的二樓陽台上，看遠山的層次，光華島的風采，碼頭的熱鬧景象，都能一覽無遺。大樓沒了，留下的畫作更值得珍惜。

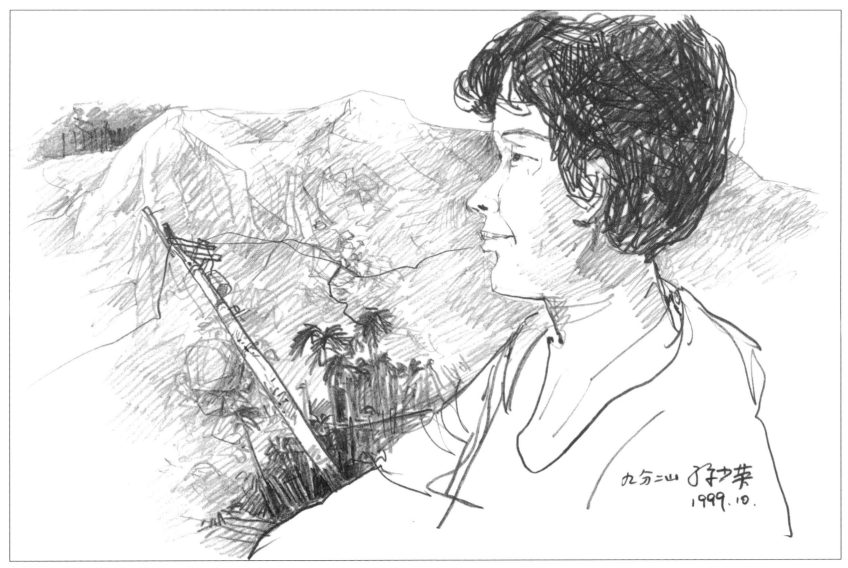

九份二山（曾刊於勁報副刊）

陳碧雲女士，家住在九份二山，她餘悸猶存地述說九二一夜裏的情形：先是恐怖的地鳴聲音，緊接著劇烈的震動，
房子倒了，全家四口，先後逃出。待到天亮，一看九份二山全變了，一座山裂開了，樹木陷進了山底，翻出來的是
灰色的像燒過的巨石、碎石。村子裏死傷慘重。
事後才知道這裏是大地震的斷層，尚有 24 人不知埋在那裏，可愛的家園，可能永無重建的日子了。

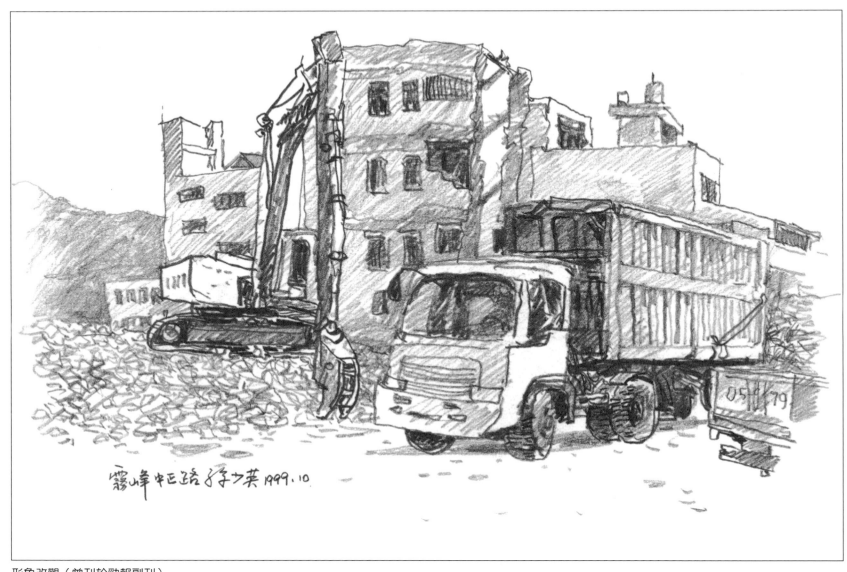

霧峰中正路 李○英 1999.10

形象改觀（曾刊於勁報副刊）

　　沙石車橫衝直撞，早為人垢病，但在這次救災任務中，各地的重型大卡車都調集到災區擔任清運瓦礫的工作，半個
月來，各災區的大卡車，統一指揮，聽命行事，都能圓滿達成任務。
　　大卡車，也被稱為沙石車，因救災的榮譽，使人印象改觀，不再是交通事故的製造者，更不是令人可畏的馬路殺手。

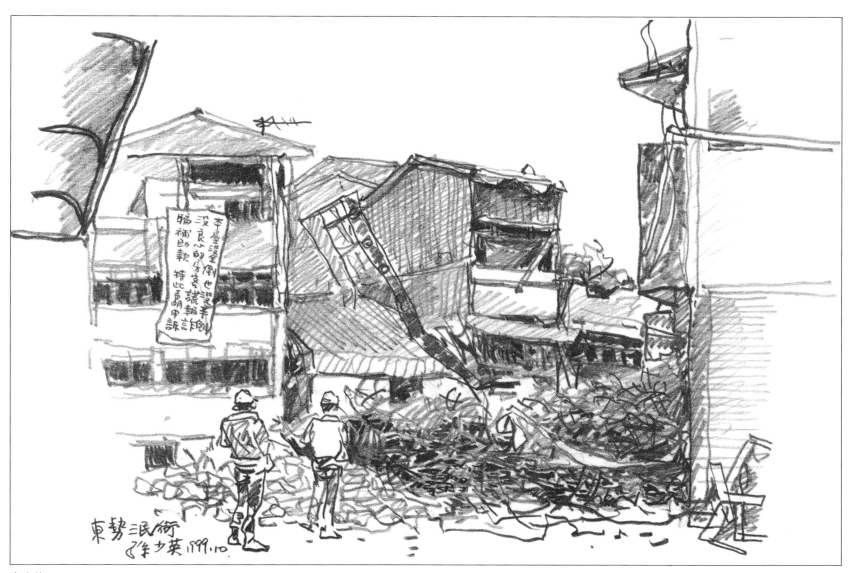

白布條

地震後，不到半個月，災區有白布條掛出來了，在東勢三民街有塊大布條，是這樣寫的：「本屋沒全倒，也沒半倒，沒良心的房客，謊報詐騙補助款，特此聲明申訴」。原來是政府規定房屋全倒或半倒的慰助金是發給租屋的房客，房東沒有份。所以才會出現這種房東與房客的矛盾的現象。

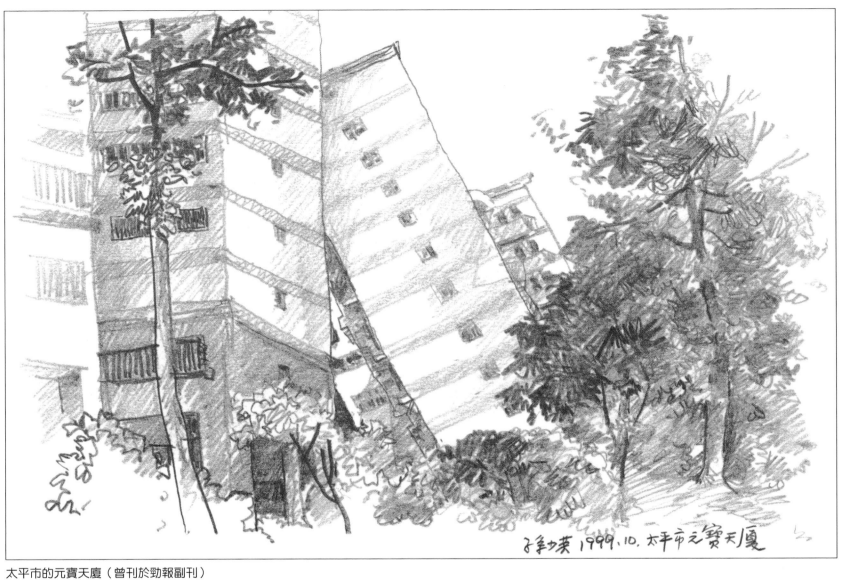

太平市的元寶天廈（曾刊於勁報副刊）

　　太平市的元寶天廈，是外觀堂皇的六棟大廈群，一棟被震倒了，其他各棟也都裂痕顯著，全部大樓已空無一人。透過樹叢眺望傾倒的大樓，像一個傷者，不支倒下了，友伴想扶持他，但力不從心，自己也不保了。

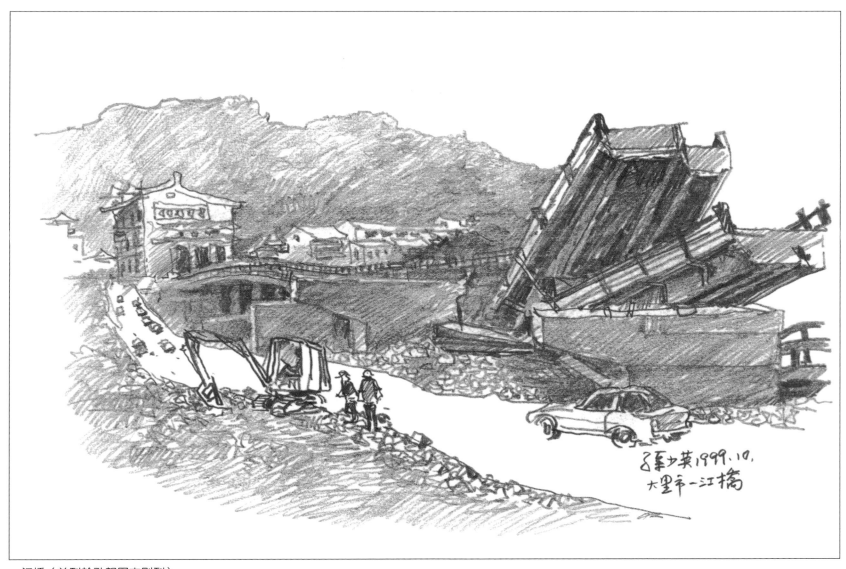

一江橋（曾刊於勁報周末別刊）

台中縣太平市的車籠埔，位處斷層地帶，車籠埔附近的一江橋，靠近東平村的橋面，被震成了九段，有的隆起，有
的下陷，看來怵目驚心。

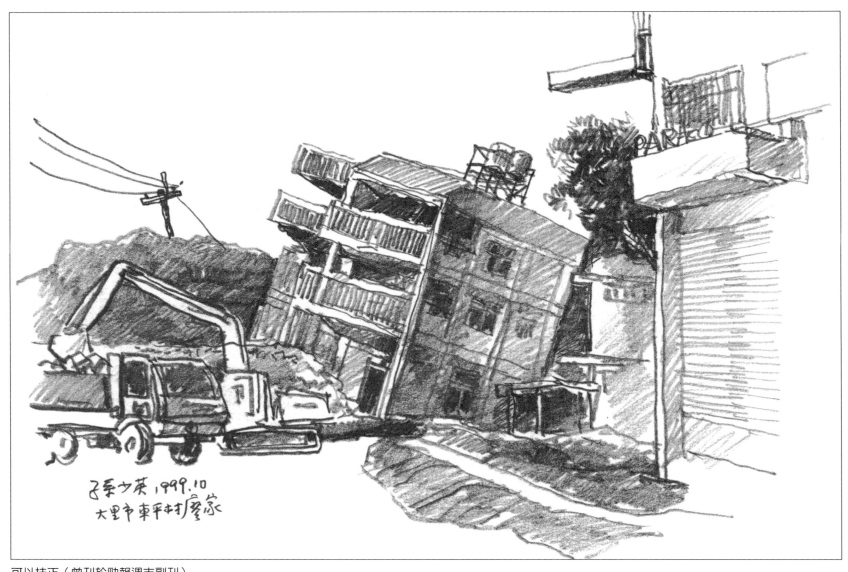

可以扶正（曾刊於勁報週末副刊）

　　一江橋附近東平村的一棟四層簇新樓房，嚴重傾斜、下陷，屋主廖先生說：房子完工不到一年，結構堅實，雖然已告傾倒，但內部樑柱毫無損傷，有承包商估價，350 萬元負責把傾倒的房屋扶正，他正考慮。

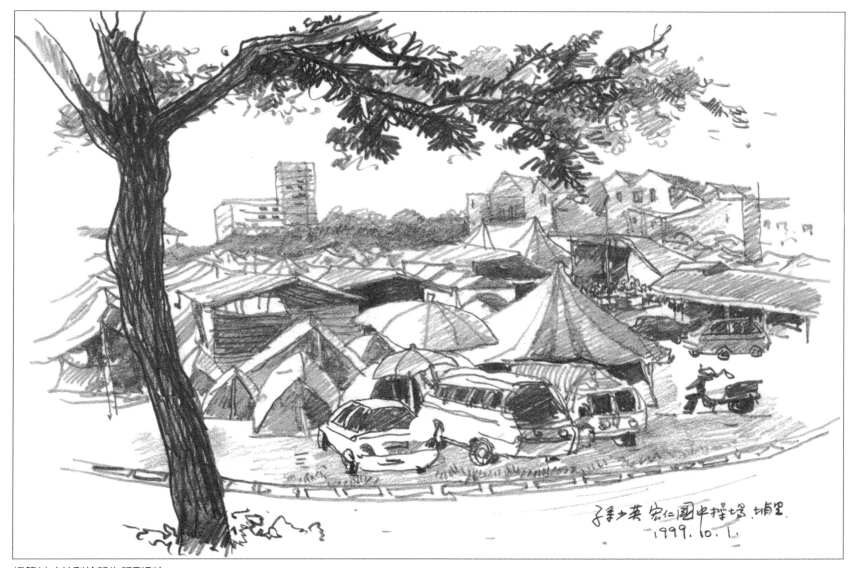

帳篷村（曾刊於新生報副刊）

大地震，震碎了多少人的家園。

埔里宏仁國中的大操場，搭起了各式各樣的帳篷，車子停在帳篷邊，車子上也可以住人。

宏仁國中的大操場平坦乾淨，大地震的當天，附近的居民在驚恐中，不約而同的都集中到了這塊空曠而沒有建物倒塌威脅的地方。

幸好天公作美，除了日前因颱風帶來了一陣小雨以外，其他時日都還氣候宜人，假若連日大雨，又餘震不斷，大家真不知如何是好。

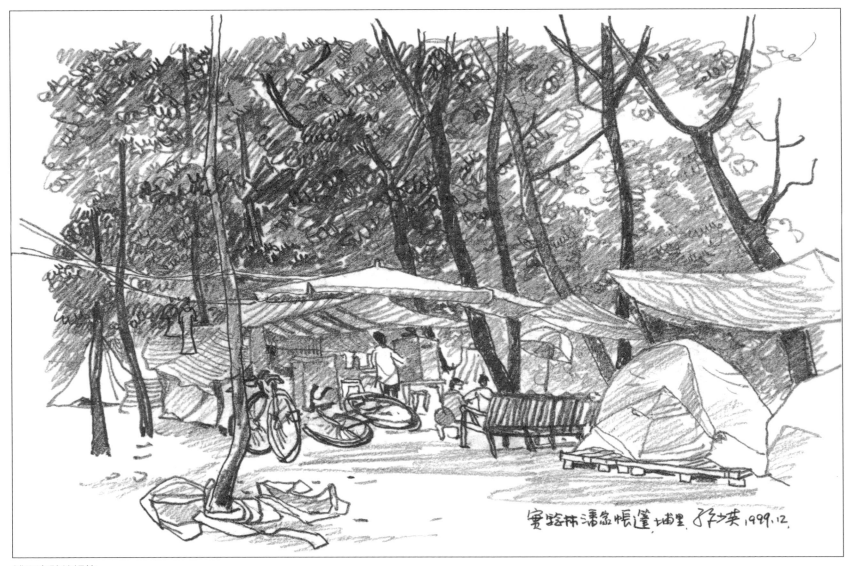

埔里實驗林帳篷

潘先生家房屋震裂待修，全家暫時在實驗林搭起帳篷，利用大樹作支柱將防水布架起來，把小帳篷搭在下面，再把舊椅子、舊廚具搬過來，客廳、廚房、臥室都有了。這天傍晚，潘太太已把飯煮好，菜炒好，孩子們也已放學回家，就等做水電工程的潘先生回來吃晚飯。潘太太的生活步調跟地震前似乎沒有兩樣，只是大災難過後，生活比以前艱苦多了，在艱苦中他們刻苦奮鬥的意志也更堅強了。

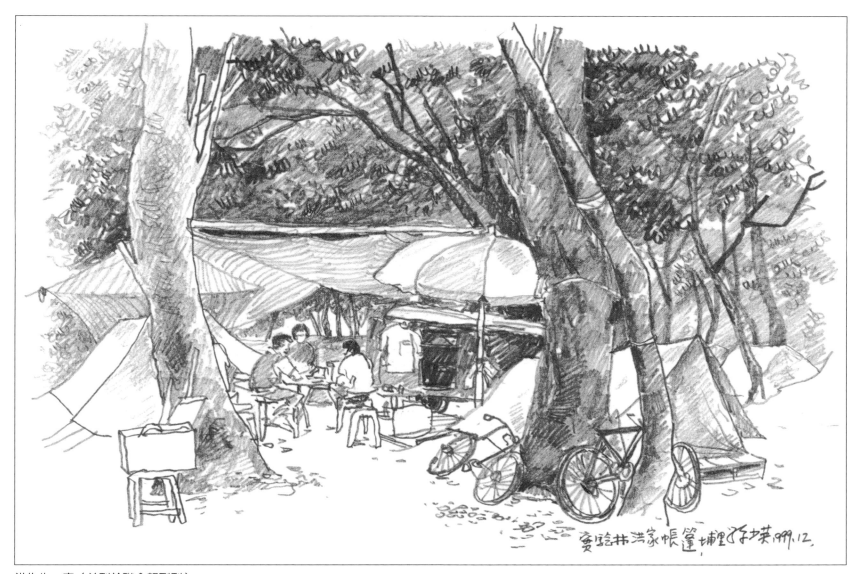

賣烤肉洪家帳篷里 好英 1999.12.

洪先生一家（曾刊於聯合報副刊）

　　洪先生一家六口也在實驗林搭帳篷。
　　洪先生以賣烤肉維生，同時他還父代母職照顧五個未成年的孩子。他本想申請組合屋，但是條件不合，原因是他自己原本沒有房子。
　　政府限期要拆除所有帳篷，洪先生焦急地希望鎮公所能幫他想想辦法。

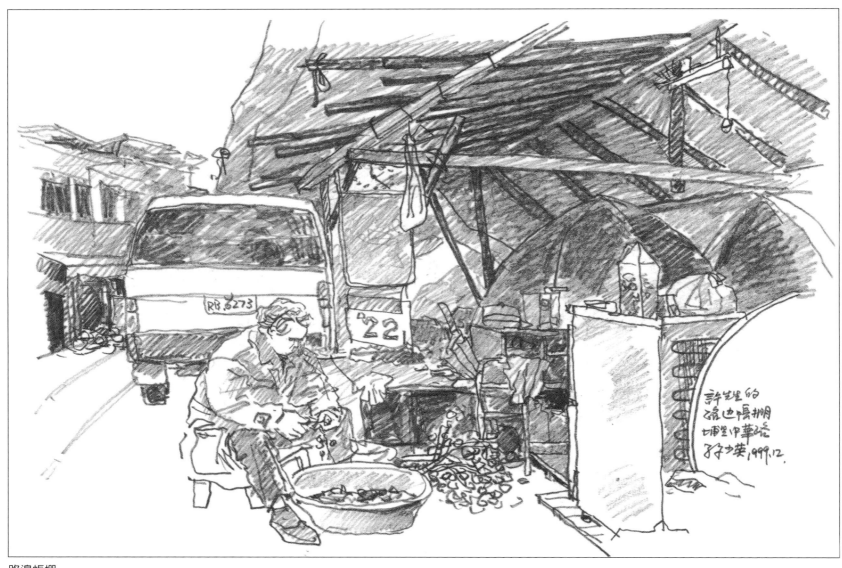

路邊帳棚

　　埔里的許先生在中華路路邊搭起了帳棚，冰箱、飯桌、衣架、床鋪都堆在路邊。許先生正在摘檳榔。
　　許先生說：他房子正在大修，路邊的日子很難過，也不雅觀。但是這麼大的災難，大家只有彼此忍讓、遷就。更要
相互扶持，才能渡過這個難關。

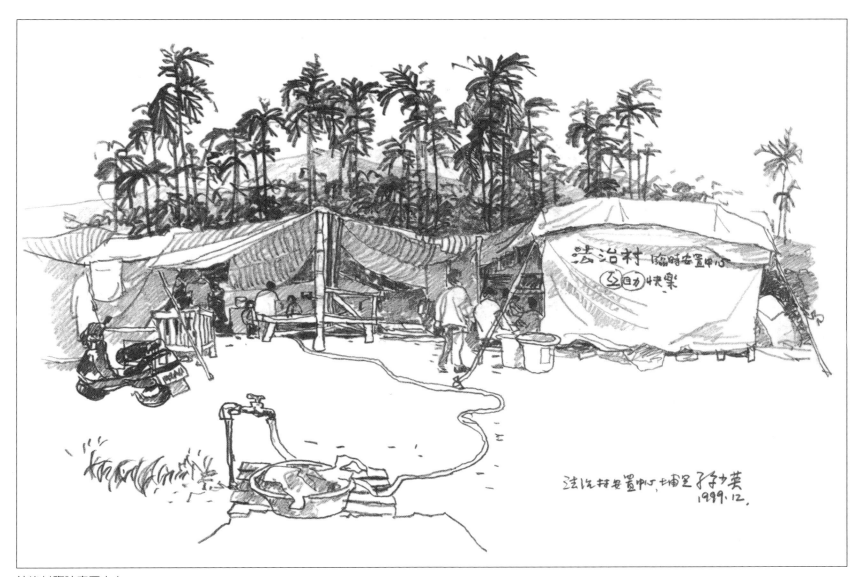

法治村臨時安置中心

　　法治村是南投縣仁愛鄉較偏遠的一個原住民村落，村裏許多年輕人都在埔里工作，有的已買房子，大半是租房子住。
　　這次大地震，房子毀了，他們集中在靈巖山寺旁邊的一塊空地上搭起了帳棚。帳棚外的防雨布上寫著：「法治村臨時安置中心」並有「互助快樂」四個大紅字。在患難中似乎更見真情和溫暖。

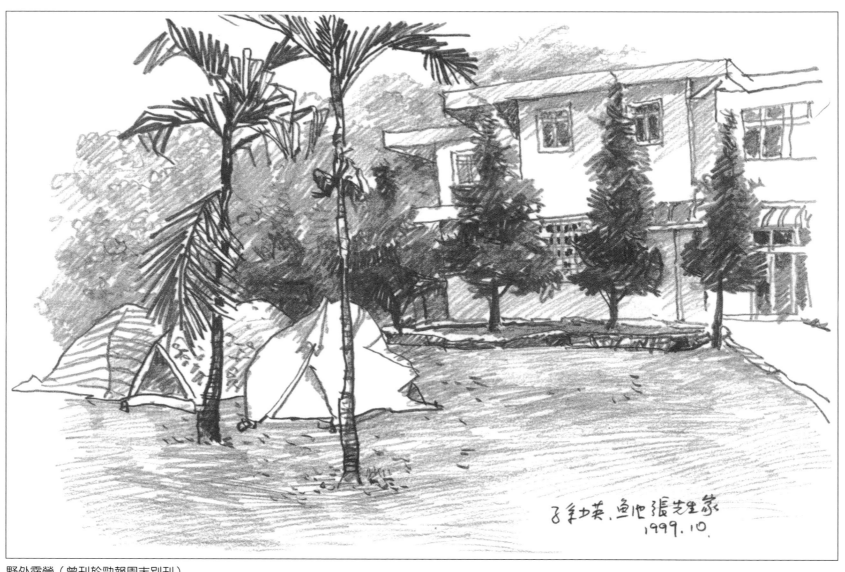

野外露營（曾刊於勁報周末別刊）

南投縣魚池鄉張先生家，是一棟造型相當美觀的別墅。
張先生年已八十餘歲，老伴也已年近八十，平日有一菲傭照料，大地震中，房子無損，但因為餘震不斷，張老先生
在自家庭園草坪上，搭起了三個顏色鮮豔的單人帳篷，張老先生自嘲說：倒有些像年輕人在野外露營。

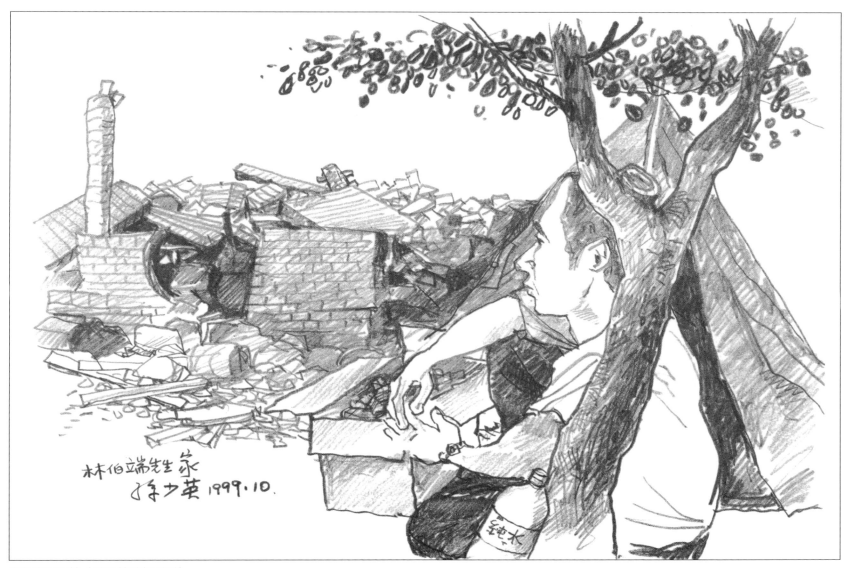

林伯端先生家
孫力英 1999.10.

陶藝家林伯端（曾刊於勁報副刊）

陶藝家林伯端先生，原住台北，十年前搬來埔里，在大坪頂買了三百坪地，自己動手蓋了一間約六十坪帶閣樓的磚
造房子和一間二十坪的工作室，寬敞舒服。這次大地震全毀了，太太受傷，三個月才完全復原。

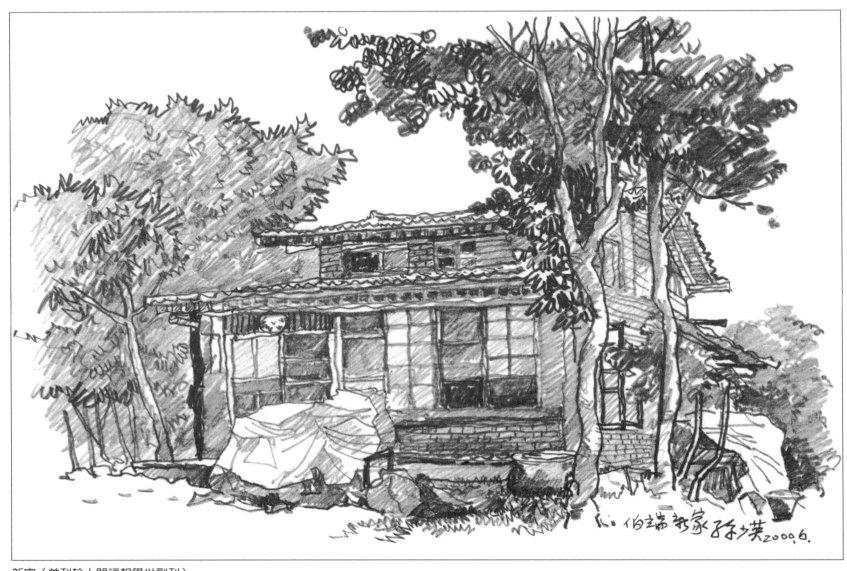

新家（曾刊於人間福報覺世副刊）

地震後不到半年，伯端的新房子蓋好了。

用的是原有的舊材料。約有三十坪，兩層。仍然是夫妻倆親手、合力、辛苦的傑作。

伯端說：這次蓋的絕對堅固了，地基、結構都是用最標準安全的施工方法。

他還要蓋一間工作室，待工作室蓋好後，就可以看到伯端，金菊夫妻倆精彩的新陶作品。

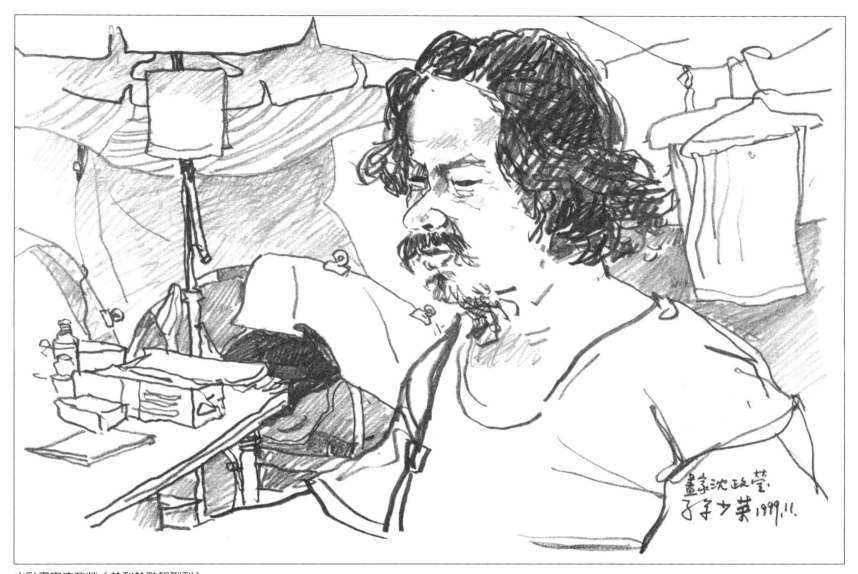

水彩畫家沈政瑩（曾刊於勁報副刊）

　　著名的水彩畫家沈政瑩，住進了埔里高工的帳篷區。他六個孩子，搭了五組帳篷。我去看他，他一人坐在帳篷下的長凳上，似乎是剛搬完東西，圓領衫汗透，也沾了不少灰垢，地震後一直停水，大家飲水都靠救濟的礦泉水，洗衣服當然不可能了。
　　他當選這個帳篷區自救會的主任委員，在艱困中，他仍有多計劃，為災民爭取福利的自救計劃。

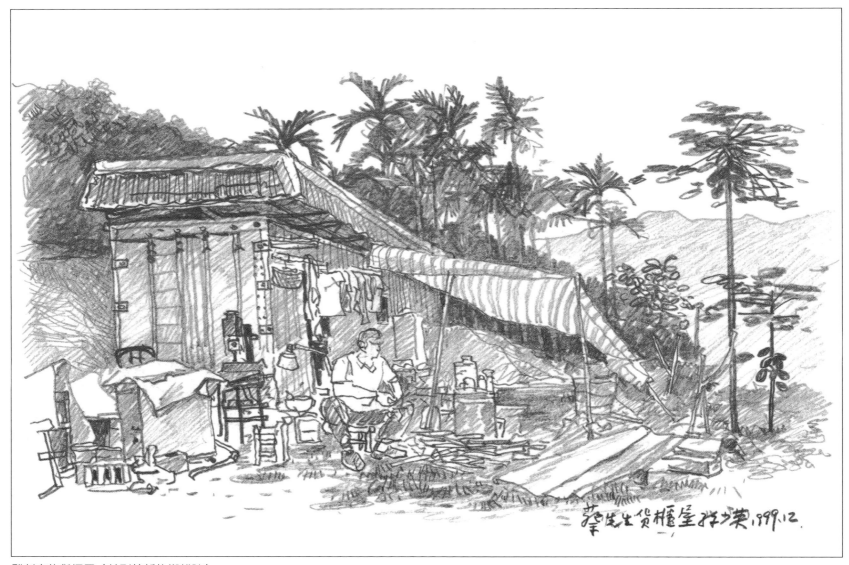

雕刻家的貨櫃屋（曾刊於新故鄉雜誌）

國立藝專畢業的蔡宗正先生，從事雕刻創作，地震後，他住的元寶大廈全倒、半倒尚未解決，他就買了一個貨櫃屋，
放在自己的地上，上面架一個人家廢棄的屋頂，前面搭起一個大的雨棚。棲身的地方有了，又可再度拿起雕刻刀，
開始創作。

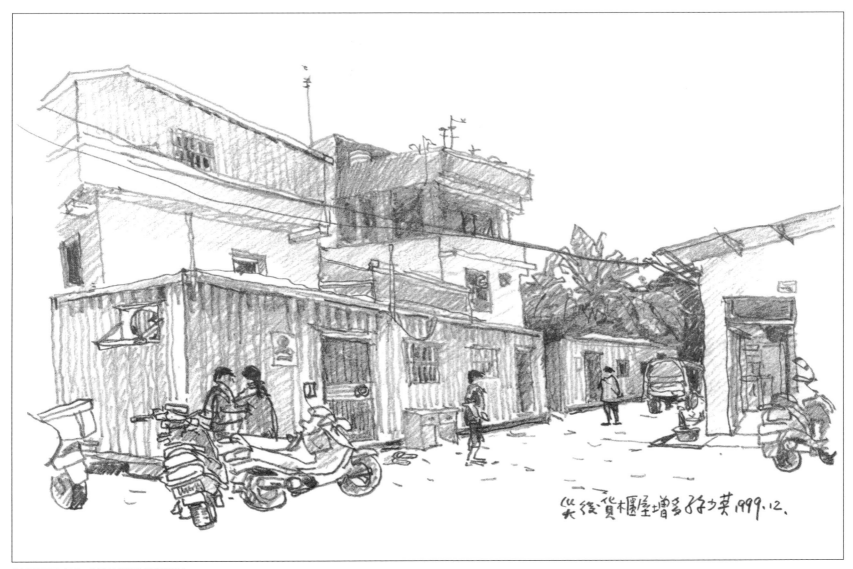

貨櫃屋用處多（曾刊於勁報副刊）

　　埔里唯一的一家文慈電腦排版社，地震中，房子震毀了。她們姐妹為了維持工作，向朋友借了一間鐵皮屋當臨時工作室，空地上，買了兩個貨櫃屋住宿用，工作和睡覺問題都解決了。開始幾天，沒有生意，等機關學校恢復上班上學以後，她們的工作也恢復正常了。

　　貨櫃屋，在災區中發揮了最大的功能，每個約十萬元，在等待重建的日子裏，暫住一年半載，費用不高，住起來也滿安全舒適的。

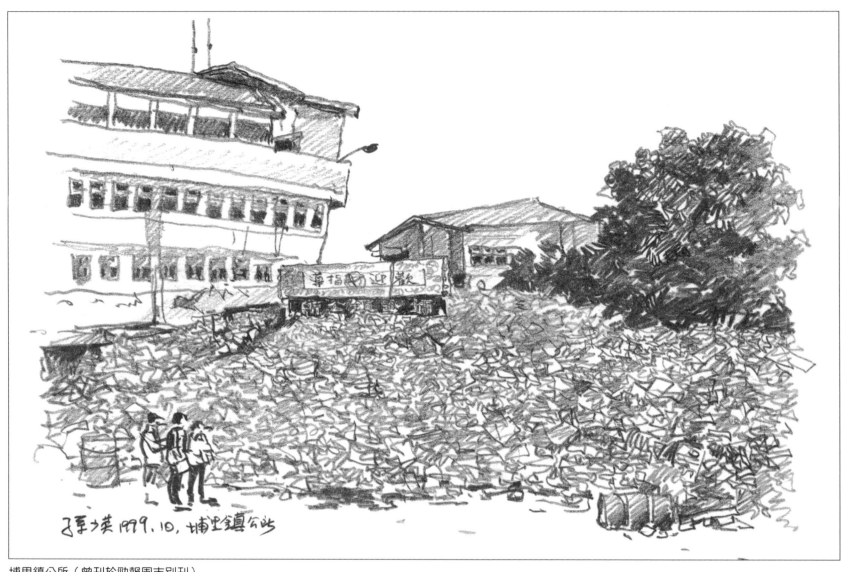

埔里鎮公所（曾刊於勁報周末別刊）

在第一次強震中，埔里鎮公所就全塌了，塌得很徹底。旁邊的警察局和戶政事務所大樓也都岌岌可危。幸好沒有傷
人。

鎮公所「歡迎蒞臨指導」的門楣標牌仍然在瓦礫中屹立著，成為攝影者獵取的有趣鏡頭。

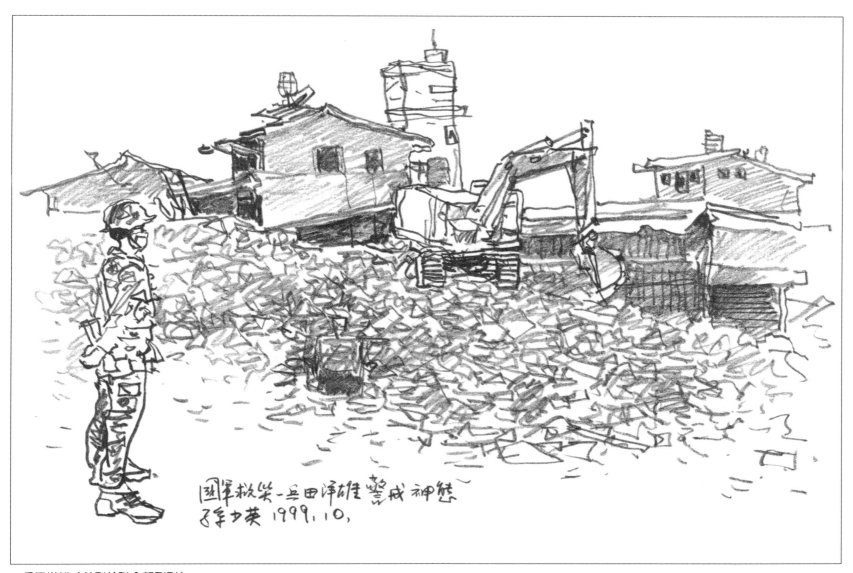

一兵田洋雄（曾刊於聯合報副刊）

國軍協助救災，埔里街上到處可以看到阿兵哥。

阿兵哥們除了動態的救災工作以外，還要擔任救災現場的警戒工作，他們穿著迷彩裝野戰服，筆直地挺立著，非常帥氣。

當我迅速地把這位阿兵哥畫下來以後，我走近前拿給他看一看，他眼睛瞟了一下，似乎不屑一顧，我客氣地問他的名字和階級，他大聲地說：「一兵田洋雄」。

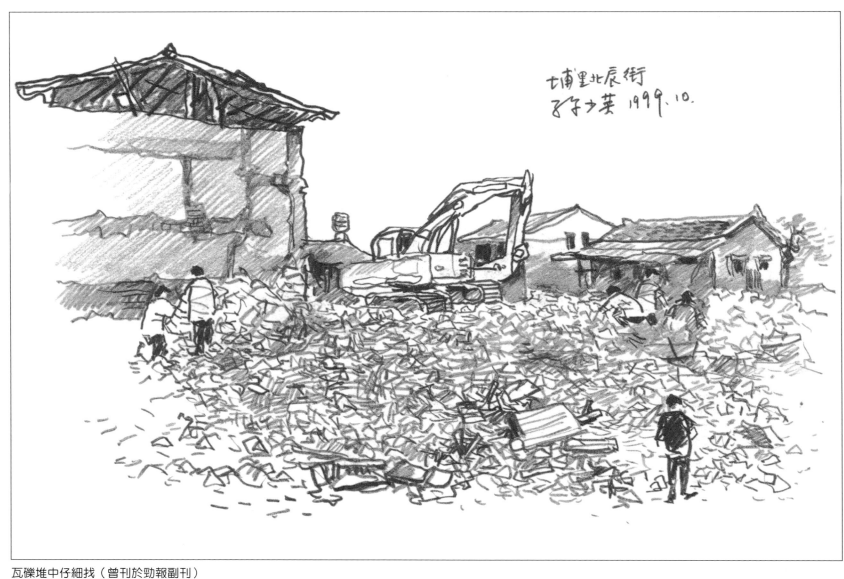

埔里北辰街
孔依萍 1999.10.

瓦礫堆中仔細找（曾刊於勁報副刊）

無情的怪手，不到一天的工夫，把一棟半倒的房子打成了瓦礫。
屋主自始至終就搶時間搬東西，房子裏的東西，樣樣都有用，大件的，細軟的。直到全部瓦礫都運走了，望著空蕩
蕩的黃土地，重建？再造？怎麼建？怎麼造？

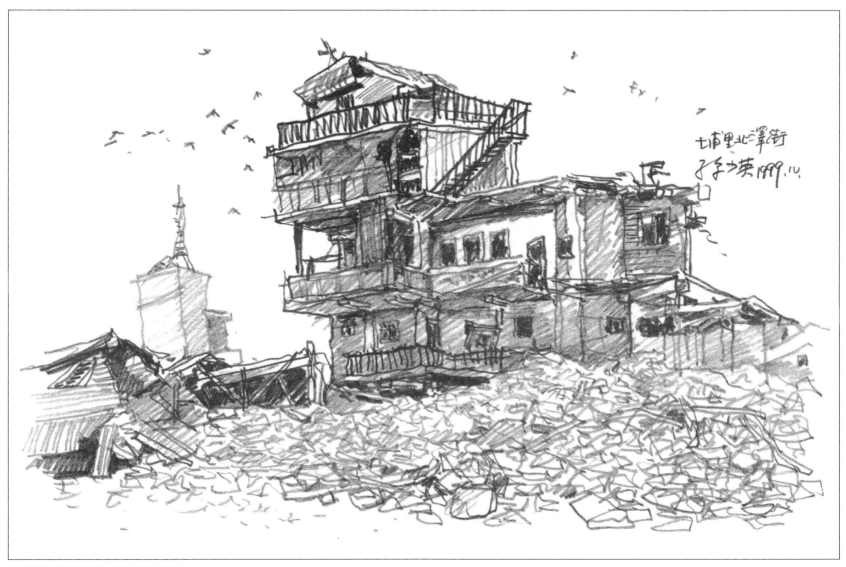

尋覓牠們的家（曾刊於勁報副刊）

這是埔里北澤街的一棟奇特的老屋，它前面的樓房被震倒，也被清運走了，這棟老屋雖已殘破，但卻傲然地屹立著。
老屋的頂上和周圍飛滿了燕子，也有鴿子在盤旋，牠們似乎是在尋覓牠們的家，牠們破碎的家。

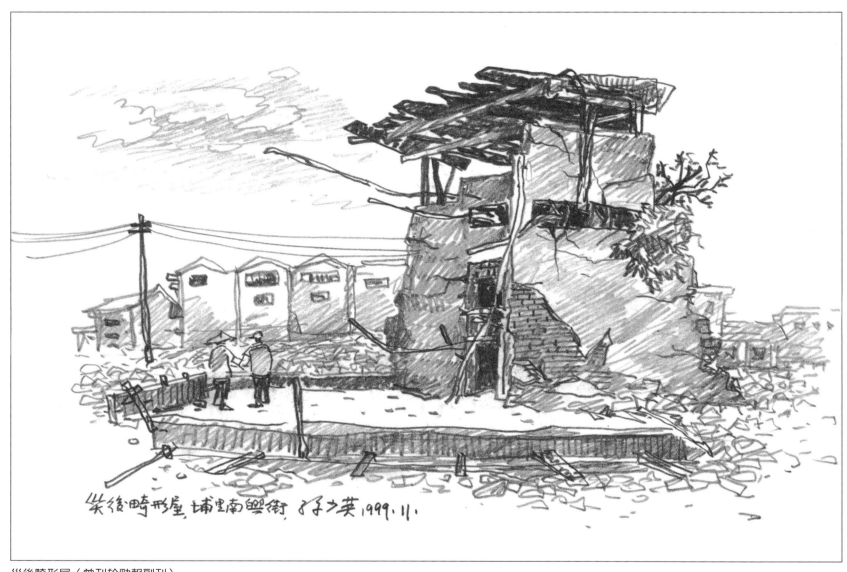

災後畸形屋，埔里南興街 郭之英 1999.11.

災後畸形屋（曾刊於勁報副刊）

埔里災後出現了許多畸形屋，像這一棟房子，它孤立在南興街大片的廢墟瓦礫之中，殘破的磚牆，老舊的棚架，像
一個歷經風霜，飽受折磨的老叟，仍然一身傲骨，不肯屈服。
屋主在屋前新鋪上了水泥，看樣子還能住，或是做為其他用途。
事實上，不管是睡帳篷或組合屋，那有自己的家好呢？

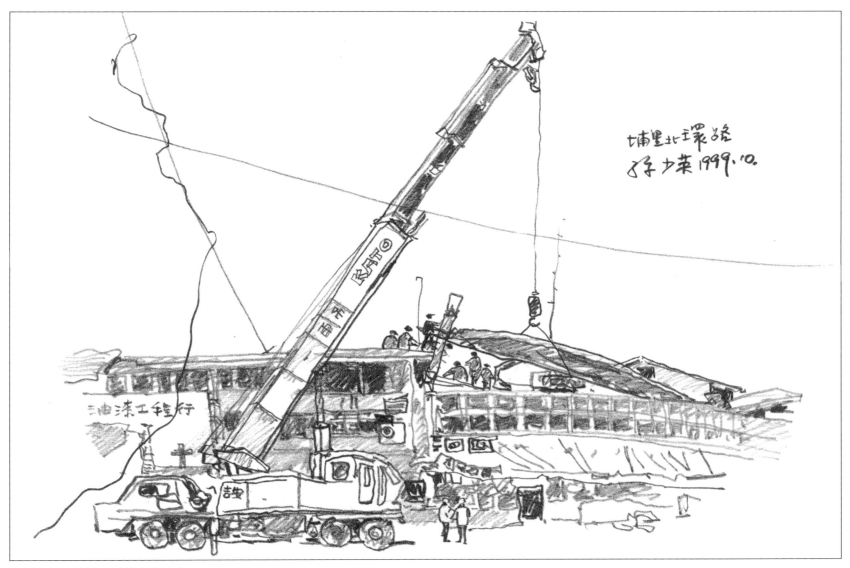

救災的巨無霸（曾刊於勁報副刊）

救災動用的怪手、大卡車、推土機為數不少，使用這種巨無霸型的大吊車倒是少見。

這是埔里北環路的一排五層建築，頂樓震塌了，樓下還可以使用。樓頂的水泥板塊要運下來，只有動用這種大型吊車。

水泥板塊太大，他們把怪手吊上去，把板塊敲碎，再用大吊車一塊一塊的吊運。

吊運怪手時，怪手在空中搖晃，好像一隻掙扎的小雞。

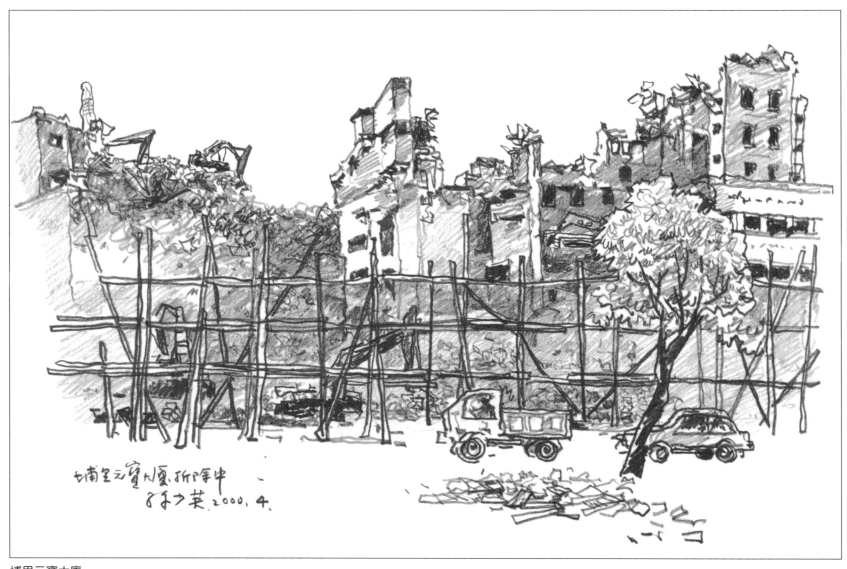

埔里元寶大廈

元寶大廈是埔里信義路上一組雄偉的大廈群,樓高十四層,共有二百多個住戶住在裏面。這次地震,全毀了。現在大部份的住戶住在慈濟大愛村的組合屋。

地震七個月後,大廈才開始拆除,拆除工程艱巨浩大。動用了十部怪手,預計要三個月才能完工。

住戶們的貸款、重建問題,千頭萬緒,未來要想完善解決,可能要大家發揮高度的智慧和一顆大公無私的心。

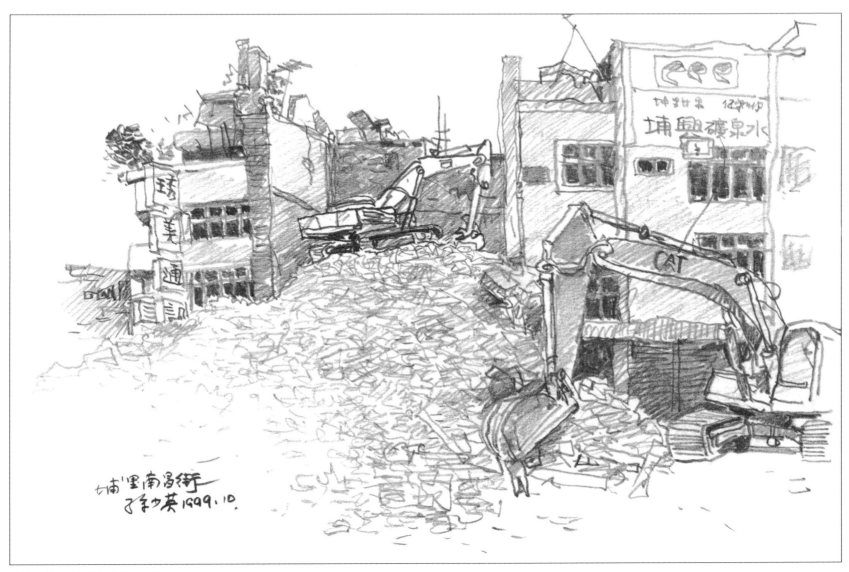

高高在上（曾刊於勁報副刊）

這是埔里南昌街幾棟震壞的樓房正在拆除的情形。怪手先把其中較矮的一棟打碎，以這一棟的瓦礫為基礎，必要時還要到別處運一些瓦礫來，墊高，墊到二樓以上，怪手開上去，在高高的瓦礫堆上繼續把三四樓拆除。

屋主，親眼看到自己的家園被徹底摧毀，難免傷心。施工單位和施工人員，為了迅速達成救災任務，也只有在無奈中，向在一旁的屋主說一聲：對不起了！

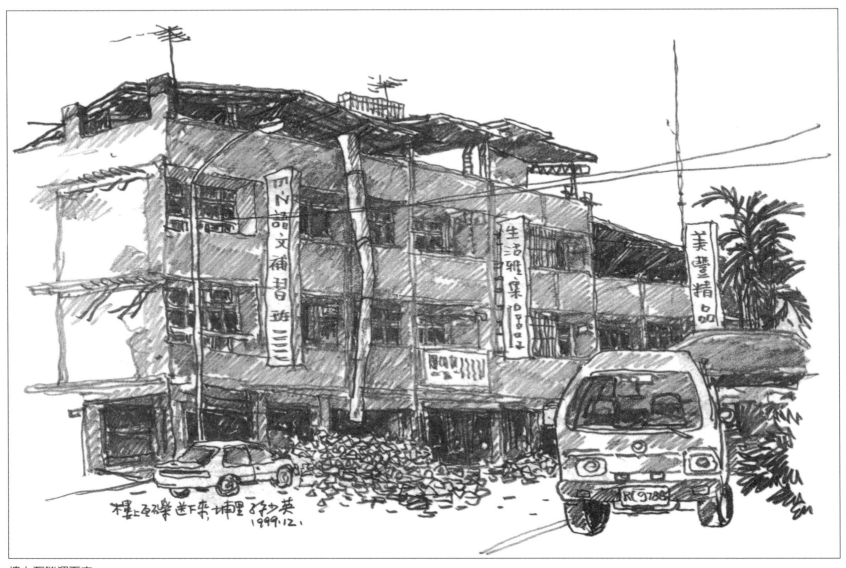

樓上瓦礫運下來

這張素描是在地震後三個月畫的，埔里街上幾乎家家戶戶門口都還有瓦礫堆。這次地震，埔里房屋震毀的程度，的
確比其他鄉鎮嚴重。

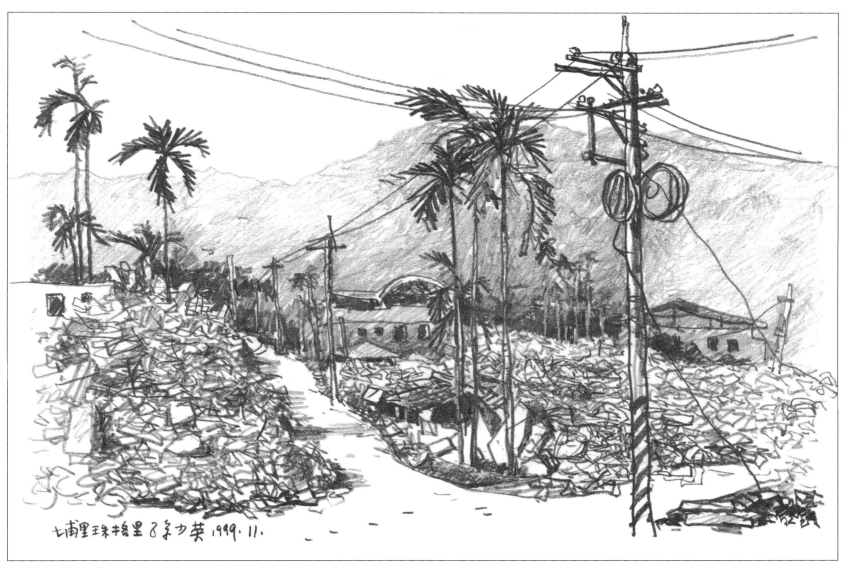

埔里珠格里 8 余功英 1999.11.

無限淒涼（曾刊於勁報副刊）

這裏是埔里南面珠格里，一個純樸的山村，是埔里人早上登山運動的路徑之一。

大地震後，美麗的山村成了一片瓦礫，倖存的房屋只有一兩間，全村七人罹難。

為了生活，有人到外地去了，有的人死守家園。清晨來到這裏，空寂中透出無限淒涼。

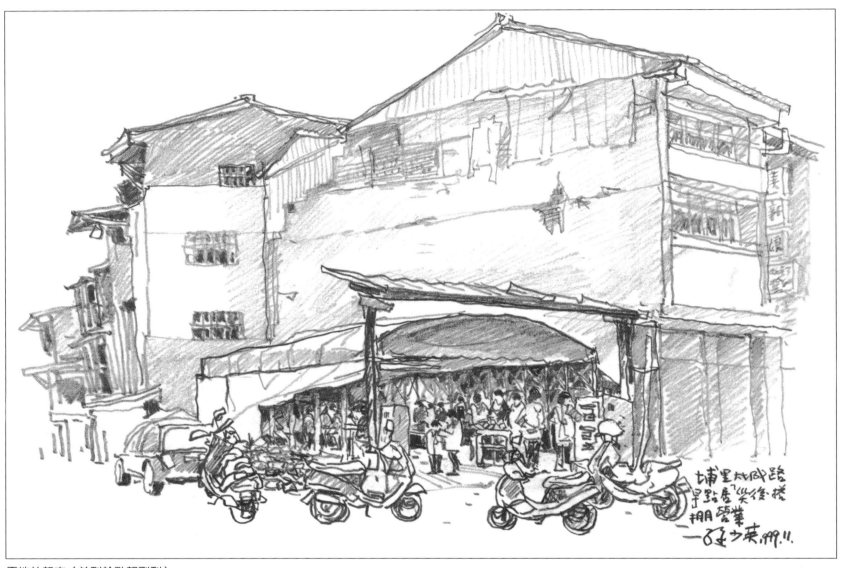

原地站起來（曾刊於勁報副刊）

　　埔里大城路劉小姐，在自己樓下開一家早點店，名叫「早點居」，專賣豆漿、燒餅、油條及其他餅類，生意很好。
這次地震，房屋全毀。遭此變故，劉小姐幾乎無法承受，但是為了挑起生活擔子，忍著悲痛，在原地搭起了棚子，
重新出發，生意一如往昔，劉小姐也因此重展笑靨。

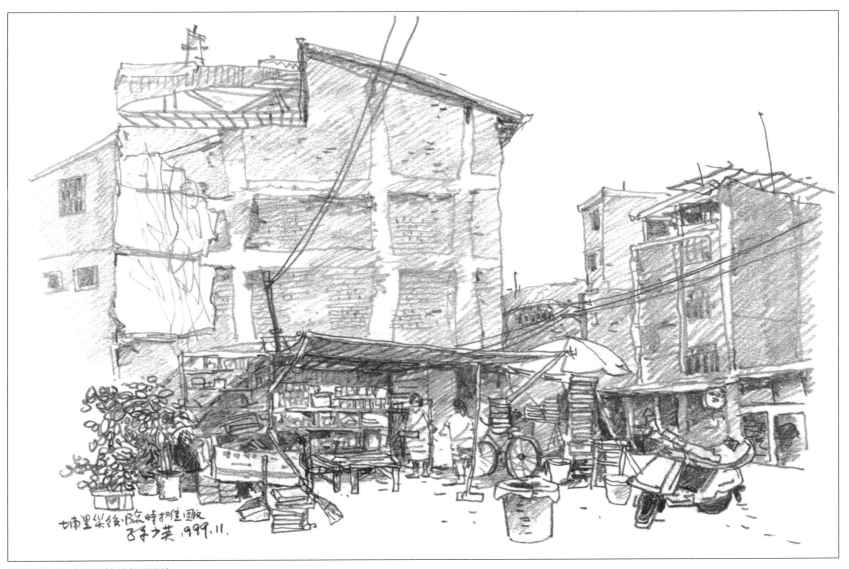

埔里災後臨時攤住區
子木菜 1999.11.

災後攤販多（曾刊於勁報副刊）

大地震後，埔里街上攤販多了，有的是在自己原來的地方搭起帳棚，賣自己原來賣的東西；有的則是借用別人的空地，賣些日常用品與蔬菜水果。

災後，許多人頓時失去了工作，沒有了收入。日子要過下去，一家人要求溫飽，擺個攤子，賺些微收入，總可以維持最起碼的生活。

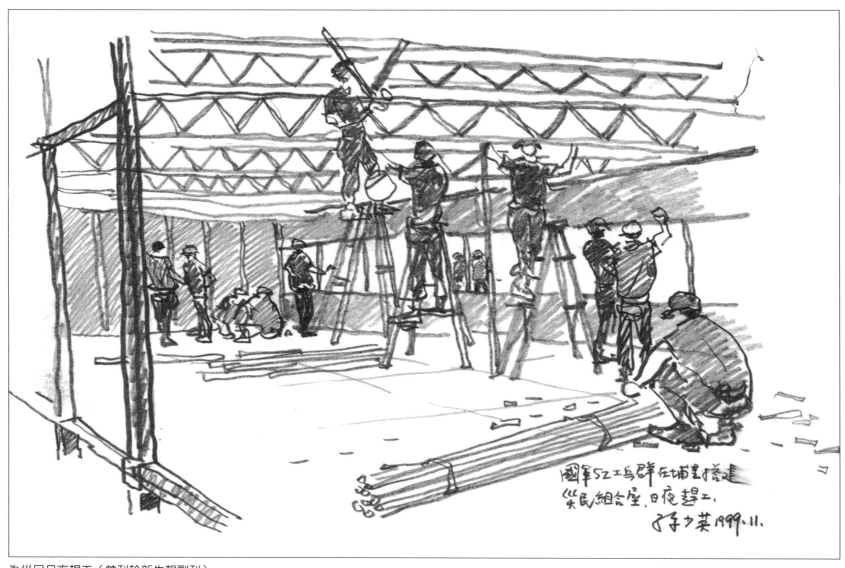

為災民日夜趕工（曾刊於新生報副刊）

地震兩個月了，埔里住帳篷的災民還有數千人，國軍工兵部隊正在為他們搭建組合屋。他們年輕力壯，身手矯健，又有工兵訓練的專業技術，工作起來，非常有效率。像這處工地，是在中正路邊台糖的一塊空地上，我第一天去還只是骨架，過兩天再去，數棟組合屋已經搭好了。有一天晚上我經過這裏，整個工地都在挑燈夜戰，我走近看看，他們個個勤奮的樣子，十分感人。

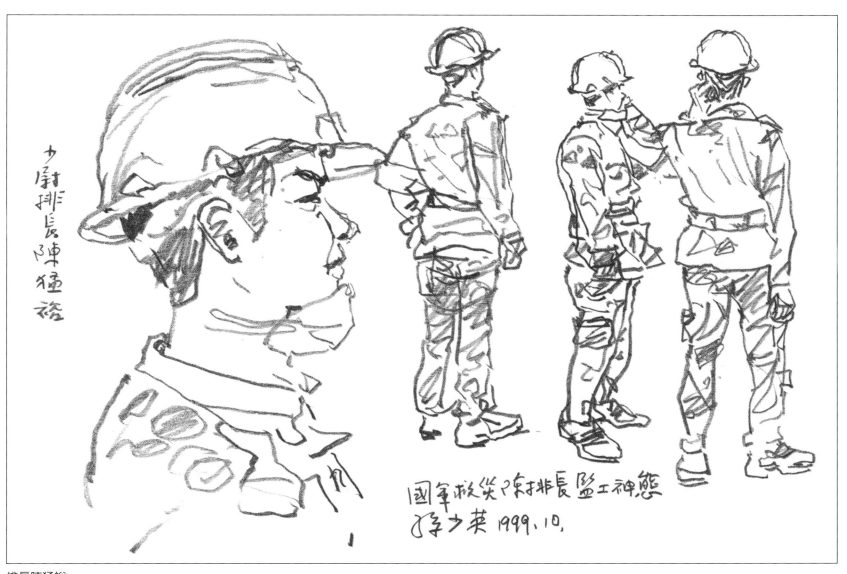

少尉排長陳猛裕

國軍救災陳排長監工神態
孫少英 1999.10.

排長陳猛裕

國軍五二工兵群少尉排長陳猛裕,在埔里帶著弟兄們,先是拆除全倒的房屋,繼而搭建組合屋,看他一下這個工地,一下那個工地,真是馬不停蹄。難得他休息一會,又剛好是站在我畫素描的地方,趁他不注意時,我迅速的畫下了這張,拿給他看,他笑了笑。旁邊有位阿婆湊上來好大的聲音:「有像,有像」。年輕的排長很高興也有些羞澀。

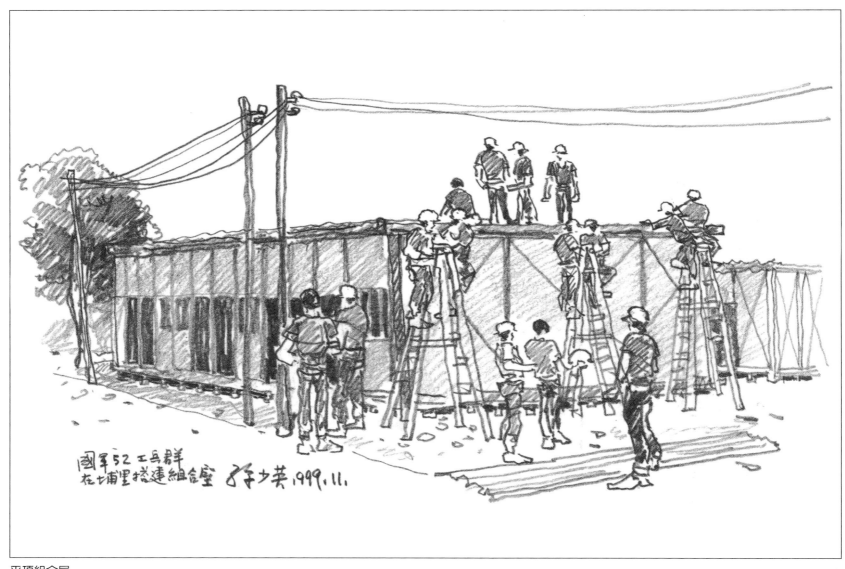

國軍52工兵群
在埔里搭建組合室 蔣少英 1999.11.

平頂組合屋

組合屋有兩種型式，一種是馬背式尖頂，像一般鄉間的民房；一種是平頂的，像樓房，遠看像一個大貨櫃。平頂組
合屋的好處是頂上防曬施工方便。因這種簡易組合屋，到夏天時，屋內氣溫會很高。
國軍五二工兵群，已完成了數處組合屋，現在又在埔里的水頭里趕工。

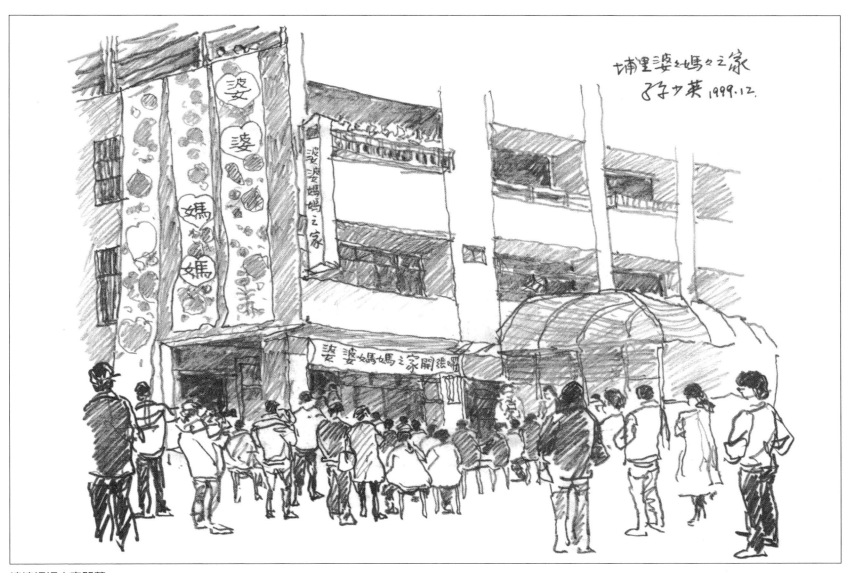

婆婆媽媽之家開幕

新故鄉文教基金會，在救災重建工作中扮演了重要角色，在他們多項工作中，有一項頗有創意也很有成效的是婆婆
媽媽工作隊，這個隊動員了埔里災區的婦女，有計劃的清掃災後的街道和巷弄。新故鄉基金會募集了一些經費，用
以工代賑的方式，貼補這些婆婆媽媽們災後的生活。婆婆媽媽們都工作勤奮。一方面災後的街道乾淨了；一方面使
災民的生活獲得一些補助，一舉兩得。

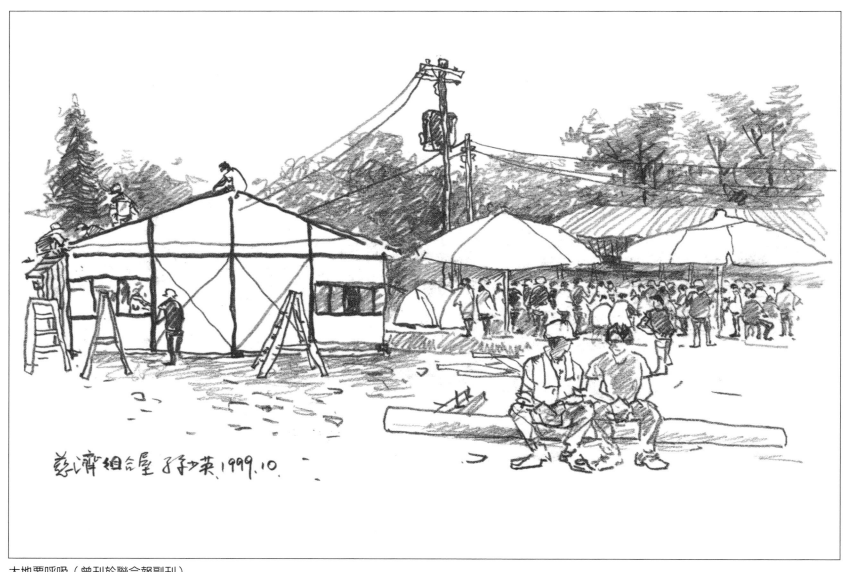

蔡濟組合屋 孫柏英.1999.10.

大地要呼吸（曾刊於聯合報副刊）

　　大地要呼吸，是證嚴法師對組合屋提出來的理念。就是在搭建組合屋時，不要用水泥打地基。將屋架高，使空氣流通，屋內不會潮濕。假若用水泥打地基，阻塞了大地的呼吸，屋內一定會潮濕。而且兩年後，組合屋拆遷了，剩下的水泥地難以清除，對土地的破壞也大。

　　理念源自於知識，更是源自於胸懷。證嚴法師的胸懷，影響了她周圍的人，將來一定會影響更多的人。

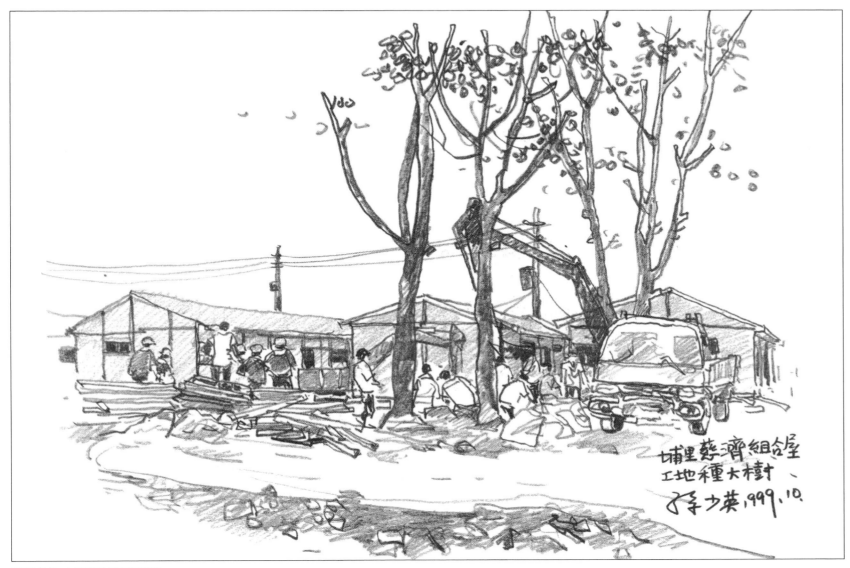

環境美化（曾刊於勁報副刊）

　　慈濟在埔里搭建的組合屋將要完工時，為了美化環境，他們的師兄師姐們捐贈了許多大樹，種在庭園裡。
　　組合屋的形式因為簡單整齊，難免失之單調。大樹栽上以後，整個感覺就不同了，立刻呈現出一種生氣蓬勃的現象。
　　相信等全部整建完畢以後，肯定是一個美好的社區。

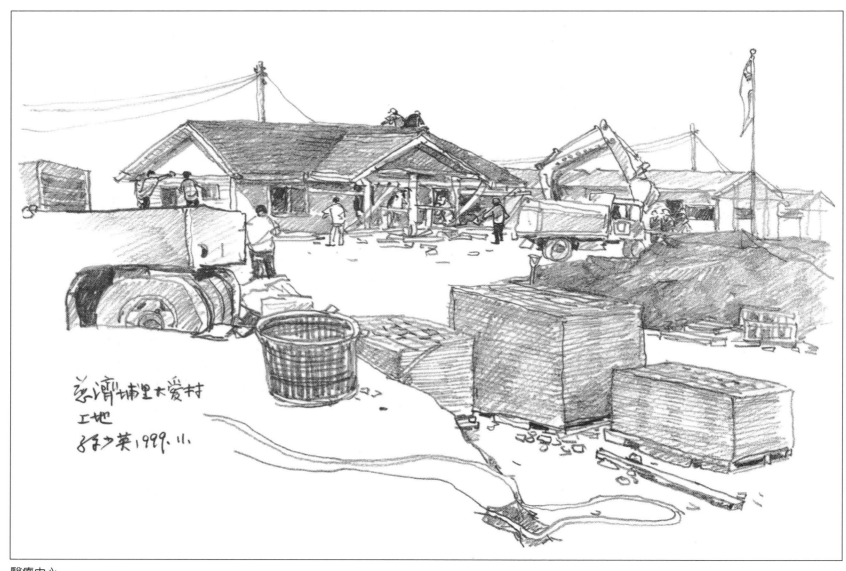

醫療中心

　　大愛村進門處的廣場上，堆積了許多建材，他們正在搭建一間醫療中心，是木造屋，造型很可愛。
　　此次救災，慈濟人投入了龐大的人力和物力。「慈濟人」已成了慈悲大愛的代名詞。

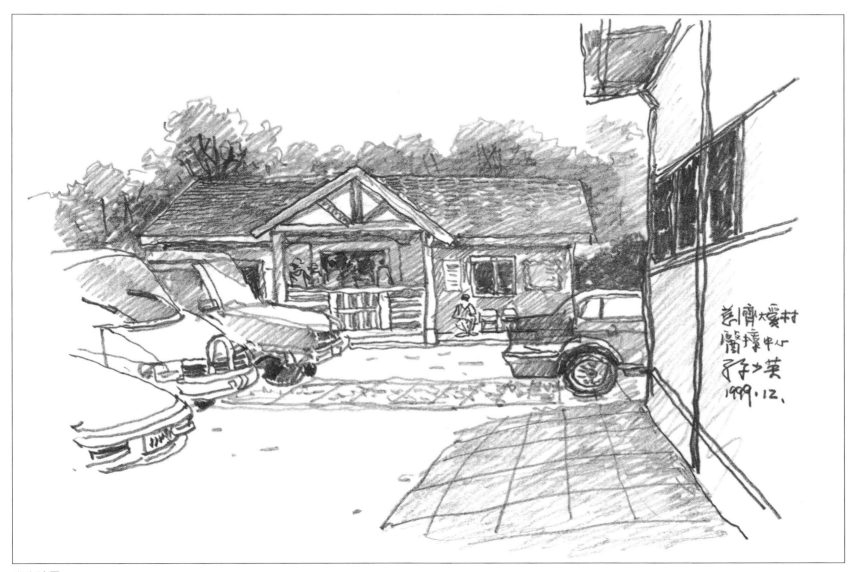

走出陰霾

埔里大愛村的醫療中心完工啟用了。
埔里基督教醫院的李智貴醫師說：許多就診的病人，不只是身體的病痛，而是心理上的創傷。房子毀了，家人罹難了，
　一夜之間全部希望破滅了！這除了需要生活的安頓和照顧以外，更需要心靈的撫慰，使他們走出陰霾，重新堅強的
　站起來，面對未來的人生。

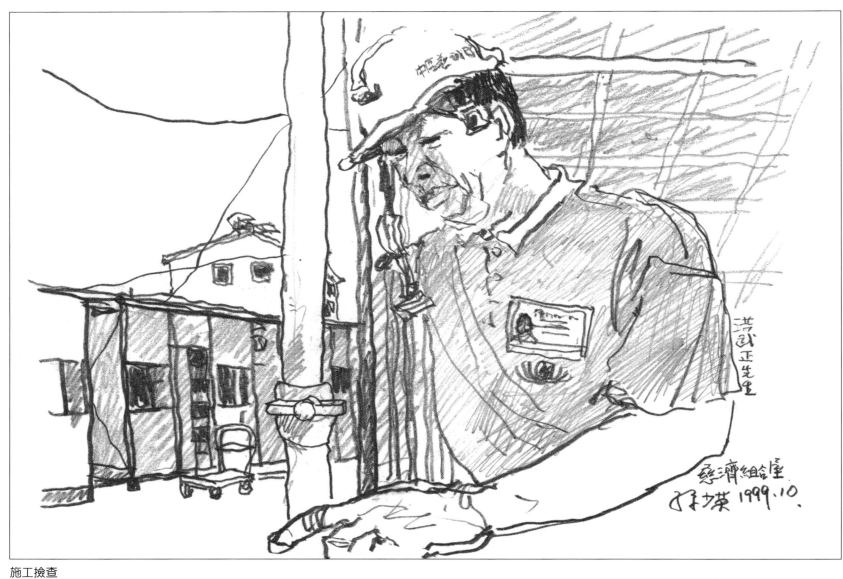

施工撿查

大愛村在興建中，副大隊長洪武正先生不停地走到每處工地，檢查各項施工是否安全無虞。

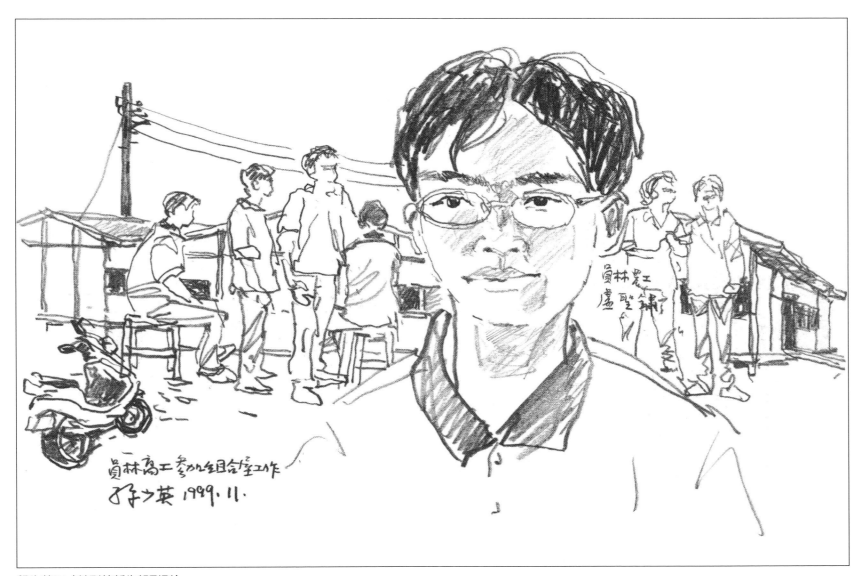

員林高工參加組合屋工作
孫少英 1999.11.

學生義工（曾刊於新生報副刊）

　　慈濟為災民搭建組合屋，投入了大批的志工和義工，他們來自台灣各地。圖內的這些青年人，是員林農工的學生，他們來到了埔里工地。他們說：他們都是自動報名參加的，來到工地，只要能盡一點心力，什麼都做。挖地基、灌水泥、搬木料，他們年輕力壯，有活力。工地的幹部們都誇讚他們做得好，給工地帶來了蓬勃的朝氣。

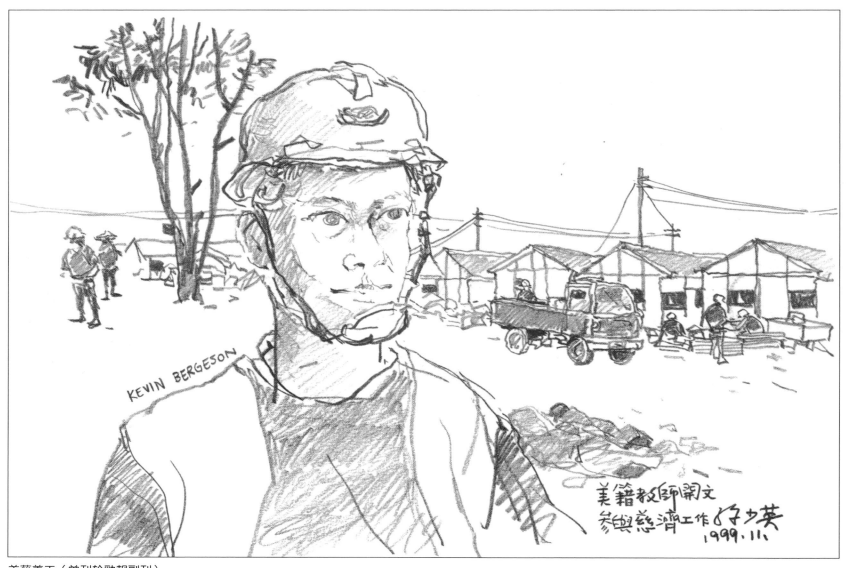

KEVIN BERGESON

美籍教師開文
參與慈濟工作 許少英
1999.11.

美藉義工（曾刊於勁報副刊）

在慈濟組合屋工地，有一位美國青年在做義工，搬運、整理、雜事什麼都做。他是一位英文教師，名字叫開文，他說：來做義工有很多益處：一、發揮愛心。二、鍛鍊身體。三、結交朋友。四、學說中文。他還說，不但他自己來做，他還約他的朋友一起來做。

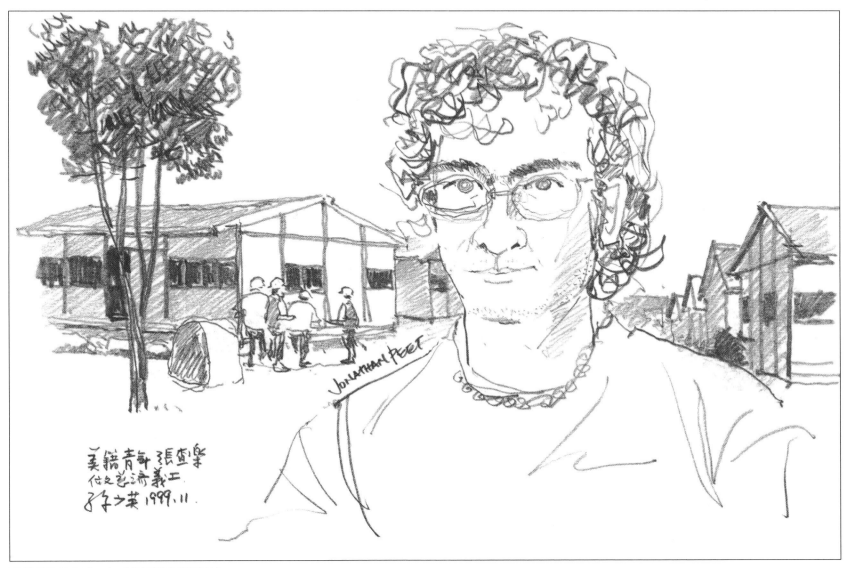

有朋自遠方來（一）（曾刊於勁報副刊）

美國青年張查樂，是紐約一所大學的學生，學的是景觀設計，來台灣與東海大學做學術交流，朋友把他和他的朋友
帶來埔里慈濟組合屋工地，一方面參觀學習，一方面做臨時義工體驗人生。
因為語言不通，跟慈濟的師姐們只能比手劃腳，相處十分和樂。天氣熱了，大家都累得滿頭大汗，卻樂此不疲。

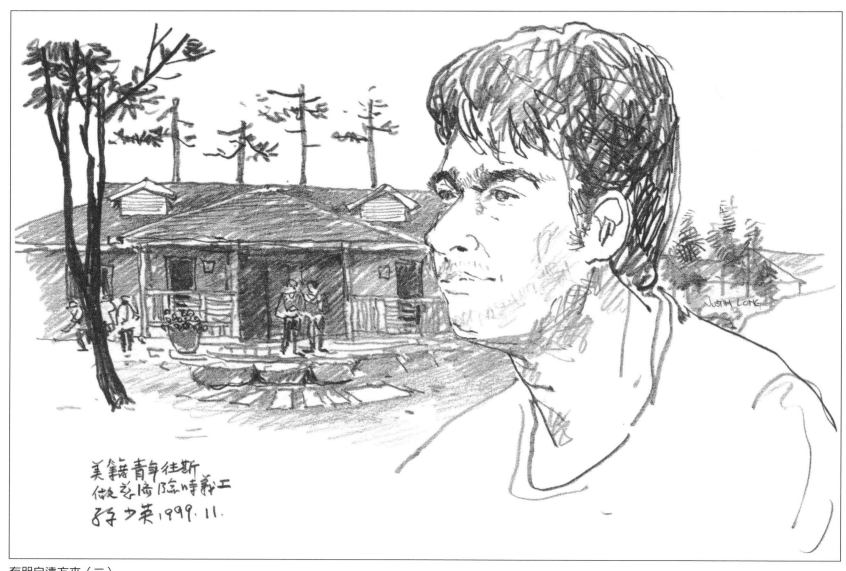

有朋自遠方來（二）

　　這是美國青年張查樂的朋友往斯，這天跟台灣的朋友一起來到慈濟組合屋工地，趁他們休息的時候，我以活動中心的木屋為背景，畫下了這張往斯的速寫。

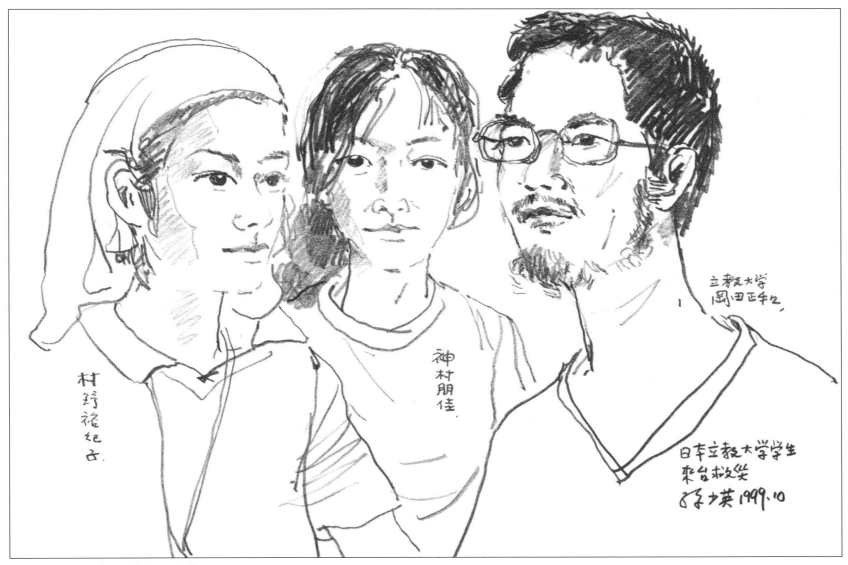

村野裕紀子.

神村朋佳.

立教大学
岡田正和.

日本立教大学学生
來台救災
劉其偉 1999.10

日本青年盡心意（曾刊於勁報副刊）

　　在義工中，有一群日本青年，共十人，男女各半，他們是日本立教大學的學生。
　　有人覺得他們很嬌嫩，似乎做不了什麼，他們很謙虛地說：盡點心意也好呀！

大專青年聯誼會

她們是義工中的另外一群。

她們對工作並不熟練，但是她們熱心感人。

她們搬不動很重的東西，但是她們會謙虛地合作。

她們是慈濟大專青年聯誼會的成員，有的讀靜宜，有人念弘光。

工作之餘，她們會聚在一起，說說笑笑，順便檢討工作。在檢討中，每個人更會成長。

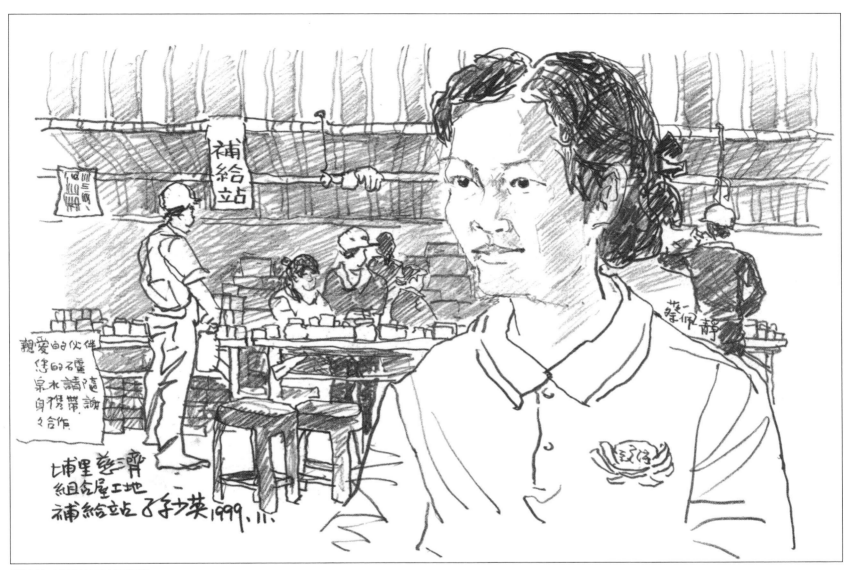

補給站（曾刊於勁報副刊）

慈濟的師姐們，負責組合屋工地師兄們的三餐、點心及飲料，她們像師兄們一樣非常忙碌，為的是使師兄們吃得好、吃得健康，工作有勁，全心全力為災民服務。她們在棚下設立「補給站」，師兄們工作累了渴了餓了，可以隨時來到這裡取得自己所需要的東西。

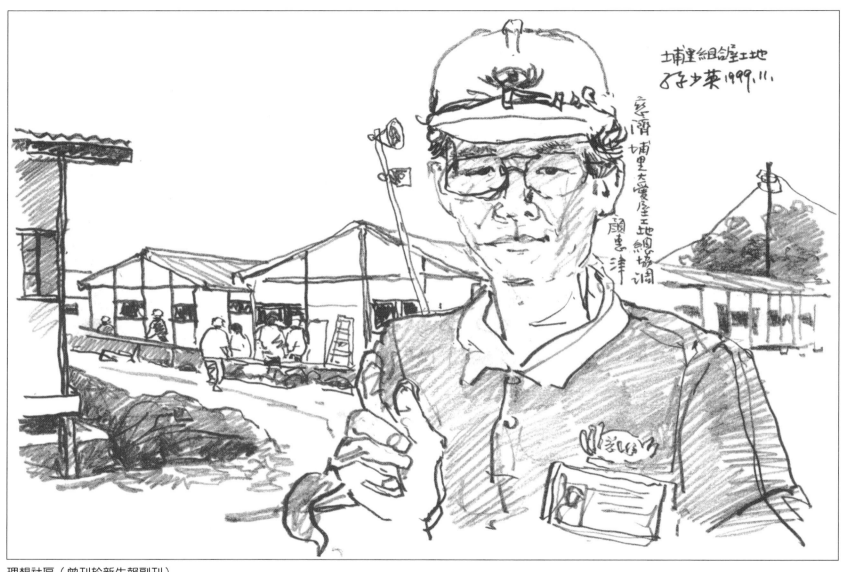

埔里組合屋工地
8子少荣 1999.11.

慈濟埔里大愛屋工地總協調

顏惠津

理想社區（曾刊於新生報副刊）

埔里慈濟組合屋工地的總協調顏惠津先生說：組合屋完工後，接著要搭建社區活動中心、醫療中心及庭園。證嚴上
人的想法是：雖然是為收容災民而做，但是在感覺上絕對不是難民區，而是一個美好的理想社區。

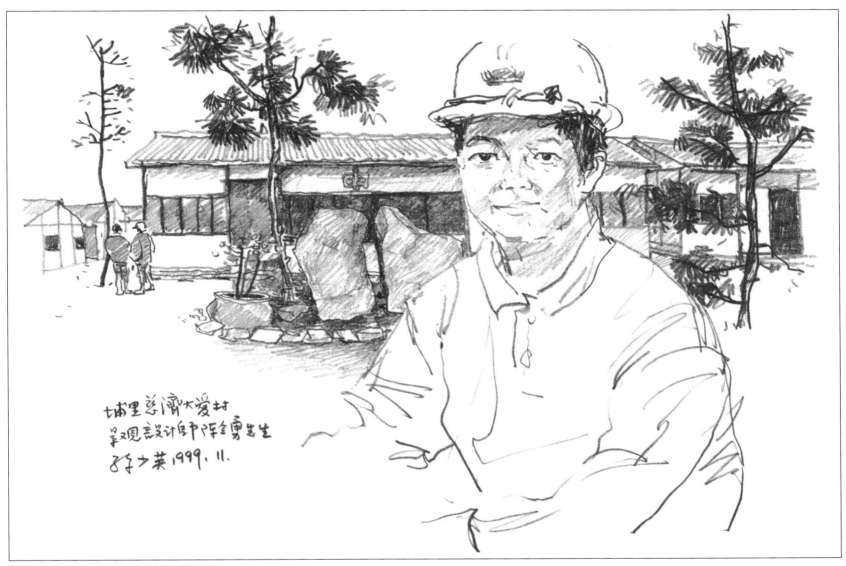

埔里慈濟大愛村
景觀設計師陳令勇先生
李士茱 1999. 11.

地震紀念（曾刊於勁報副刊）

　　負責庭園設計的陳令勇先生說：我背後的這兩塊石頭，本來是一塊，在搬運時撞裂了，開始有些心痛，後來一想，
分成兩塊做為九二一地震紀念豈不更好！
庭園工作完成了，給整齊單調的組合屋帶來了綠意、趣味和溫馨。

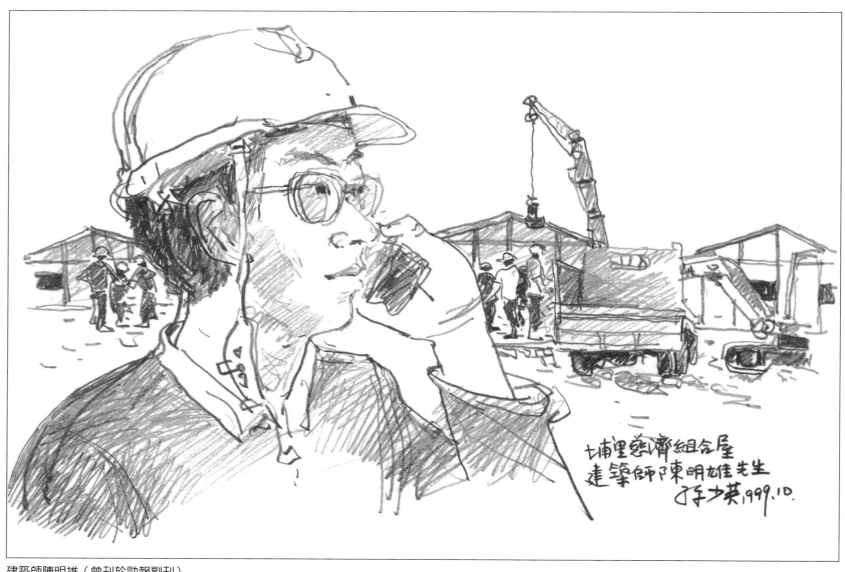

建築師陳明雄（曾刊於勁報副刊）

　　建築設計師陳明雄先生，是慈濟組合屋的靈魂人物，他負責整體規劃、設計、施工。
　　他不停地用大哥大指揮、督工、連絡，十分忙碌。
　　看看三百多戶組合屋即將圓滿完工，他感到滿意，也感到欣慰。

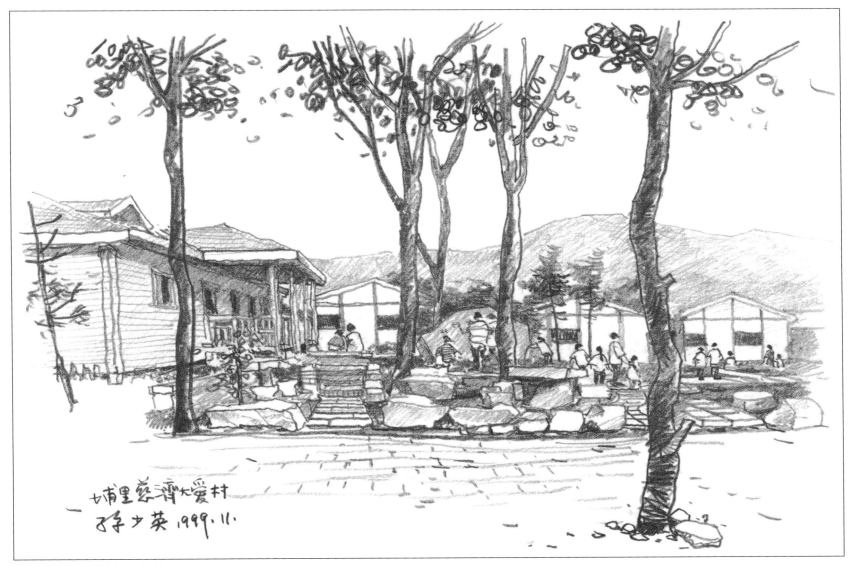

大愛村（曾刊於新生報副刊）

埔里慈濟組合屋完工了，定名為大愛村。

組合屋的中心地帶，蓋了一間漂亮的木屋，做為災民的休閒中心。木屋前有寬敞的草坪、高聳的大樹、整齊的步道、巨石雕刻、應時花木、大理石桌凳，還有數叢修竹。慈濟人為災民付出的心力，處處可見。假日附近居民，外來遊客，都聚集這裡參觀、休憩。

住戶林先生說：慈濟不但把庭園做得這麼好，每家的家具用品都準備得非常齊全，如廚具、冰箱、電視、熱水器、床舖、信箱等，真可說是無微不至。林先生還說：這是一份關懷、一份大愛，這種大愛才真正是社會安定、和諧、進步的動力。

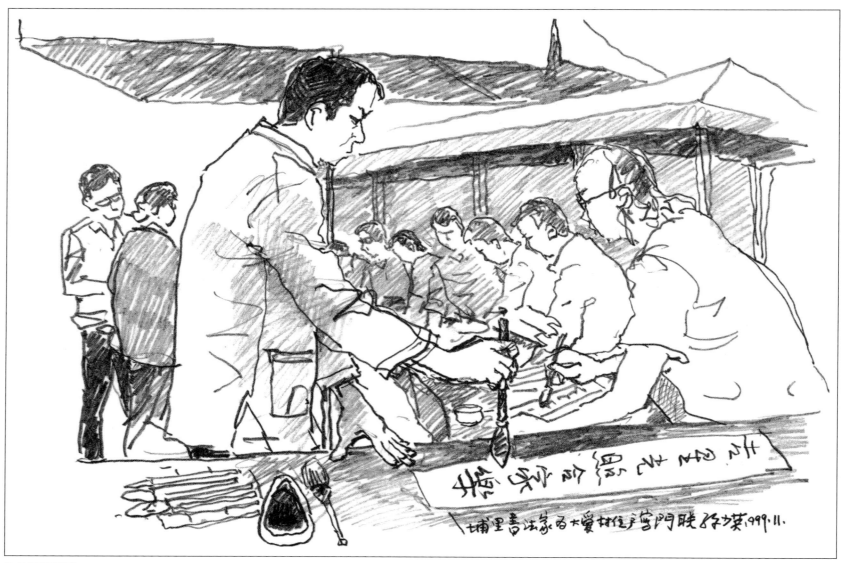

為住戶寫門聯

大愛村的住戶都搬進去了,埔里書法家在葉萬隆老師和林明輝理事長的號召下,於十一月廿八日集中在大愛村為住
戶們寫門聯,熱心參與的書法家有王昌淳、王六石、劉麗紅、洪銘男等數十位,他們有的引用現成聯詞,有的自編
語句,如:
　　心地靜開仁壽鏡,福田偏種吉祥花。
　　天地間詩書最貴,家庭內孝悌為先。
都是吉祥詞兒。
家家戶戶貼上門聯以後,好像在辦喜事、過新年,全村立刻呈現一片喜氣洋洋。

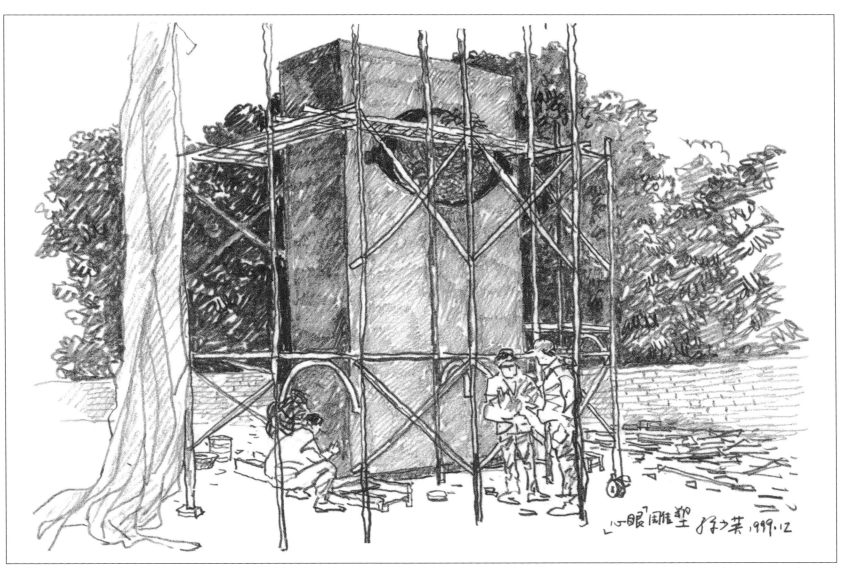

「心眼」雕塑 郭x荣 1999.12

心眼

地震後緊急救災期間，屏東縣政府發揮了及時的大愛，認養了埔里。給埔里災民許多許多的救助和關懷。

屏東縣政府為了紀念這段動心感人的事蹟，特別委託新故鄉文教基金會為他們做一件有象徵意義的雕塑，陳列在屏東，做為永久紀念。新故鄉基金會遂轉請當地藝術家張家銘、杜金陵精心設計定名為「心眼」的大型雕塑。現已安置在屏東縣文化中心旁的廣場。藉著「心眼」，人們將永遠記得在九二一地震災難中，屏東鄉親和埔里災民是如何攜手走過了這段苦難的日子。

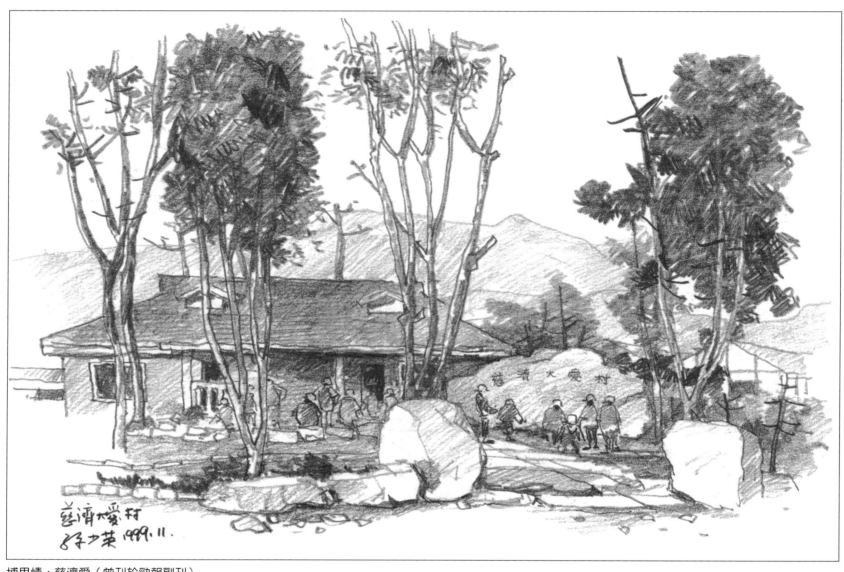

埔里情，慈濟愛（曾刊於勁報副刊）

民國八十八年十一月廿八日晚上六時三十分，大愛村舉行啟用典禮，啟用典禮的請束標題是「埔里情、慈濟愛」，
請束上用的圖畫就是這張大愛村的素描。
啟用典禮就在畫中的這個廣場舉行，畫中漂亮的木屋是大愛村的活動中心，右邊一座巨大的藝石，上面刻有證嚴上
人親題的「慈濟大愛村」。
啟用典禮中，住戶及來賓到了數千人，熱鬧而溫馨。
證嚴上人親臨主持，上人對災民的關懷，使在場的數千人都感動不已。

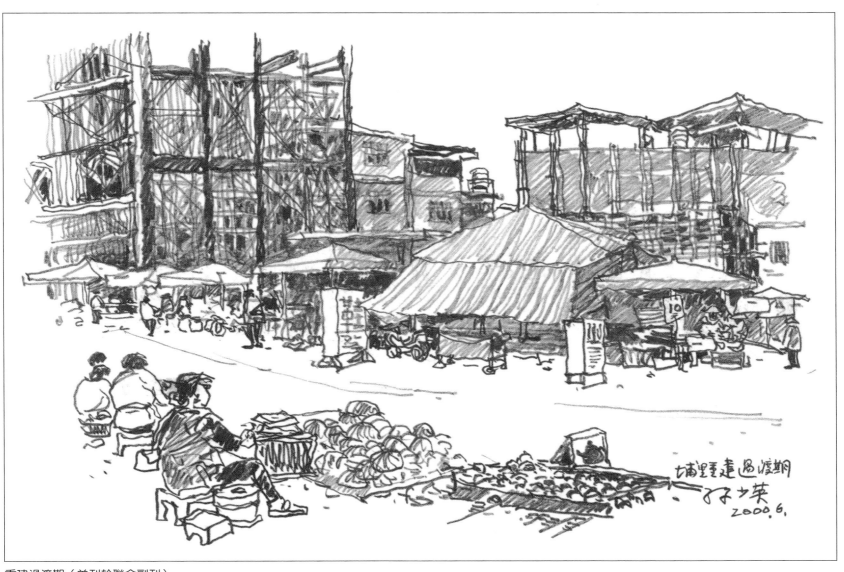

重建過渡期（曾刊於聯合副刊）

現在是地震後第九個月，一切重建工作都陸續開始了。
這裏是埔里北環路俗稱早市街，鴻福超市的鋼骨結構已成形了；另外一家三層建築，地基、鋼筋也都超標準地堅固。
鴻福旁邊，原一品軒大廈的空地還沒動工，攤販佔滿了，難免有重建過渡期間的紊亂現象。

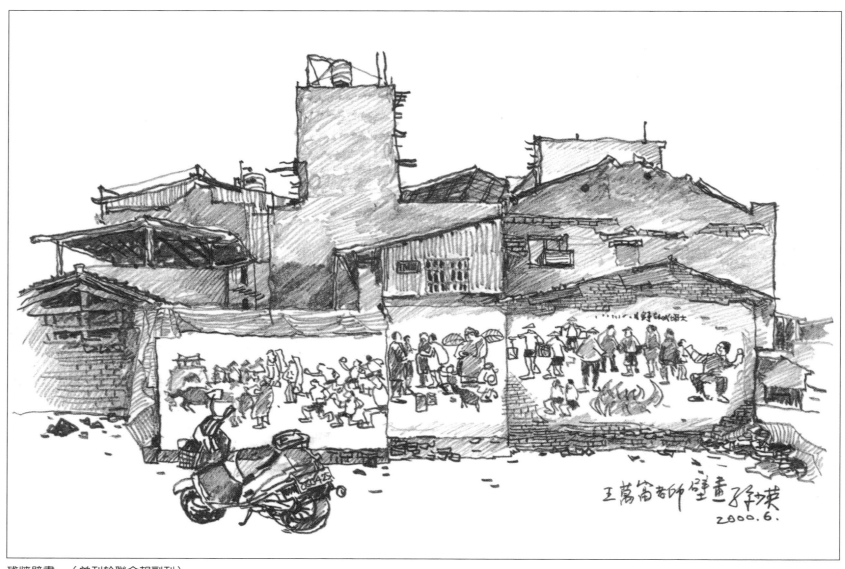

殘牆壁畫 　（曾刊於聯合報副刊）

埔里災後，街上多多出許空地和牆面。耕藝藝術協會選擇了十二面牆壁，邀請十二位畫家畫了十二幅壁畫。

這一幅是王萬富老師的作品，在中正路和西安路交界處，中小企業銀行的位置。王老師畫的主題是「大埔城故事多」，其中有大埔城建城、走標、牽田、番婆鬼等，都是埔里早年的民間故事。

耕藝藝術協會的理事長林明輝先生和總幹事曾惠梅小姐，一直有一個將埔里造成藝術小鎮的理想和計劃，壁畫是他們實現理想的第一步。

保池與我

孫少英

感謝
我的好朋友林保池先生，
贊助我出版這本素描集。
保池是一位優秀的中醫師。
九二一大地震，
他深入災區日夜義診，
更慷慨解囊，
救助無數受難同胞。
慈悲義行令人感佩。

保池和惠香伉儷一直都叫我叔叔。

四十年前，保池十五歲時，我們曾一起在日月潭教師會館工作，那年我二十九歲。

那時日月潭教師館剛成立，開館首位主任是趙澤修先生，趙先生是師大美術系畢業，原在師大視聽教育館工作。是國內知名的水彩畫家。

日月潭教師會館，開館初期，除提供全國教師渡假住宿外，還兼做教具展示、教學、研習、製作等，保池與我在館內就是幫趙先生做這方面的工作。

記得保池與我常常連夜裱板、刷板、製作圖表、做暗房、洗照片、沖幻燈片等，工作很忙，也很愉快。

那些年，正流行日本明星小林旭的電影，保池對小林旭背著吉他流浪彈唱的情節很著迷，有一天突然對我說：「叔叔，我們去流浪。」我笑笑對他說：「好！」當然這只是一種想法，不一定會去做。不過背著袋子，走到哪畫到哪，倒是我一直的夢想，與保池想背吉他流浪，竟有些不謀而合。

後來，趙先生由光啟社卜神父資助，到美國去研習卡通影片製作。保池到台北去讀高中，我則由趙先生夫人李夢琴女士介紹到光啟社負責電視教學製作。那時候台灣電視剛剛萌芽，光啟社是當時電視節目製作和培養電視人才唯一機構。

一年後，趙先生學成歸國，在光啟社成立動畫部，專門研製動畫短片，保池與我都參與了這個部門。這個部門應該是台灣卡通片（動畫影片）的創始者。

光啟社的動畫部成立兩年後，趙先生移居夏威夷。保池離開光啟社去繼續他的學業。我則留在光啟社。後來轉到台視擔任美術指導和美術組長，直到退休。

保池學業告一段落後，也考進了台視，先在美術組，後到新聞部擔任現場指導。

這期間，保池不知什麼動力使他興趣轉移到中醫診療方面研究，他遍讀中醫典籍如：《河圖洛書》、《黃帝內經》、《難經》、《全匱論》、《傷寒論》、《本草》等。

他把這些典籍與臨床實地驗證。十餘年來，他又經過多次重要考試及無數次的義診，更在九二一大地震後，到各個災區服務災民，贏得了台灣各地病人的信賴和讚譽。

地震後，我畫了百餘幅災區素描，這些素描曾先後在報紙和雜誌上發表，我想，這是地震災難另一種表達方式，應該集結成冊，不然，日久流失了會覺得可惜。這期間曾有基金會和出版商和我談過，因在想法上與我有些差距，我也未再進一步爭取。我已自費出版過三本書，這一本仍想自費出版，但印刷費用湊不足。

我打電話給保池，請他贊助，他一口答應，惠香在電話中立刻問我帳號，錢要立即匯入，我說等印書時，一定會請他們協助。

書編好了，將要付印，我由衷的感謝保池和惠香的贊助。

我珍惜這些災難中的痛苦記錄，更珍惜保池和惠香對我深厚情意。

莫如沒有

林耀堂　埔里人
銘傳大學助理教授退休

　　九二一震災之後，陸續在各報紙上，讀閱了孫少英老師的圖文記述，一種熟悉又親切的感覺油然而生。

　　熟悉的是，孫老師所繪寫的景物，多是童時的故里，從畫中災後破敗的形貌中，去辨識我心中原存的舊時模樣，畫中的景致，愈加令人有撫今追昔卻不可得的傷懷。

　　親切的是，孫老師應用他深厚的素描功力，純熟地將景物完美的繪出，再配上一篇篇記敘流暢的短文，這類圖文並致的表現方式，正是我近年來努力學習的目標。

　　還記得多年前，當我倦遊思歸時，在家鄉埔里見到孫少英老師，他甫自台灣電視公司退休，移居埔里，日子的安排，除了教教學生外，就是四處寫生，生活安排得閒適又充實。當時曾向他提過一個建議；希望由他來描繪家鄉的景物，出版一本畫集。

　　構想的初始，是因為埔里有「全世界最適宜居住地區」前十名排行的名號，又具山水勝景，本來就是畫家們嚮往的「美的原鄉」，再加上近年來台灣島內旅遊人次又多集中在南投地區，「埔里」這兩個字，在人們的傳頌之下，儼然已成為「美麗家鄉」的代名詞，若能透過孫老師精準的畫筆，有計劃的採集，必然能在「美麗家鄉」的風華有完整且具藝術性的呈現。

　　其次的想法是：久居於斯，或生長於斯的本地藝術家，他們的技藝高超或許也皆能勝任這樣的任務，但對於地方景物會有習而不察，或因熟悉而不復新鮮的感受，不若一位從外地移居而來的畫家，或許會有更敏銳的發現，所以鼓動孫老師來做這件事，冀望他能帶給我們驚喜。

　　期待中，待孫老師畫好了，我還希望能為這本畫集的出版，做美術編排的設計，可是每次返鄉探問時，見孫老師為了愛女的病痛，費心費神，也就不敢催促他。

　　沒想到，世紀末本島最大的災難，降臨這個「美麗家鄉」，九二一大地震，將埔里震成一堆堆的廢墟，人們在傷痛中收拾著毀去的家園，帳篷取代了安適的民居，鎮街中一塊塊被夷平的空地，彷若華服上一塊塊的補釘，人們忙著重建，組合屋形成埔里的新景觀，這一類有如野戰營舍的建物，猶如在加深觸目的傷痕。

　　孫老師卻在這時，安頓好家小之後，努力地爬高走遠，到處記錄這些毀壞了的家園，一張張素描只見功力深厚一如往昔，然而滲出圖面的情感卻不再悠然，悲憫的筆，寫下了多少人淚水中凝視的家景。

　　一百多幅震災後的素描，就要付梓出版了，觀閱這些我熱愛且痛惜的家鄉景物，心中只有一個聲音：莫如沒有，若如沒有地震，沒有這些殘敗，莫如孫老師沒有機會畫這些畫。

　　孫老師要出書的喜悅，與震災記憶的傷痛矛盾地在心中攪拌，一方面欣慰著孫老師為天地之無情作了見証，一方面又為這些傷痕不易撫平而感傷。

　　災變後需要重建，有傷痕的心靈需要癒合，歷史記錄在孫老師的畫中，提示了我們災難的可怕，卻也積極的鼓勵著我們，應該用比較光明的心情來應對這場苦痛的記憶。

　　懷著矛盾的心情，對孫老師這本畫集的出版，寫出小文以為賀。

大地無情　人間有愛

涂進萬
國立暨大附中圖書館主任退休

—真正的故鄉是自己心之所在，要生活在其中，就近去保護它—

　　校園裡拆除大樓後空地上，撒下的油菜種子已經成了一片金黃色的花海。載滿廢土瓦礫的砂石車，穿梭在街上佈滿怪手抓痕和履帶痕跡的道路上。許多穿上鐵衣的騎樓柱子，粗大卻顯得有些不協調。大廈十三層頂樓上有怪手正在由上而下拆除大樓。在震央附近的埔里小鎮，漫長而艱辛之路正在開始。「打斷手顛倒勇」、「只要有心，就可以找到路」、「埔里人加油」的布條在街頭。儘管或許歲月會漸漸沈澱哀痛，時光慢慢撫平傷痕，這場大地震卻是永遠的痛苦記憶。

　　地震後的埔里山城宛如浩劫後的煉獄，破碎的家園帶走了原有的歡樂和希望，一百位鄉親竟在瞬間天人永隔。悲苦、哀痛、無奈充斥在每個人的心裡。地震後的第二天，想到了孫老師是否安好？在埔基受創之下，意菁的醫療是否受影響？和小孩騎機車去探望，映入眼簾的景象，令人心碎。古厝已是斷垣殘壁，昔日充滿溫馨笑語做為畫室的土角厝已倒塌。孫老師的女婿正在倒塌的瓦礫中搶救剛印好的畫冊，眼看著陰暗的天空，似乎要下雨了，再不及時搶救，這些畫冊將會泡水，於是請來好友王學士幫忙，趕在黃昏前把畫冊全部搶救了。老師也因意菁的醫療而暫返台北。

　　大約在震後的第七天，清晨上街。街角一個身影正在路邊素描，旁邊的機車很熟悉，一頭的銀髮，正是孫老師。災後的重逢，竟是如此令人激動。地震後，因意菁醫療暫往台北的孫老師，仍難忘懷故鄉的呼喚回到埔里。這些破碎的景物都曾在孫老師《埔里情素描集》中展現，而今卻是支離破碎，無奈又不甘的等待怪手來處理善後。在地震後的清晨，孫老師騎車繞市區，目睹這些他最愛的地方，這個有著我們的心、我們的情、我們的愛、我們的夢和未來的家園，在剎那間竟然遭此劫難，曾不自覺地掉下淚，心中的悲痛實難言喻。在繪畫的此刻，孫老師的心情應是嚴肅的，還有著不捨吧。

　　我曾問為什麼不把這景象用水彩作畫，孫老師認為地震是場悲劇，色彩的炫麗，可能悲苦景象更顯可怖，而單一的黑白色調似乎也較能表達震後的心情。因此孫老師全以黑白的素描來表現。作品有著地震後的殘跋，也有著救災的溫馨重建的希望。倒塌的建物、救難的英雄、廢墟中的再起。除了為歷史作見證，激勵災難中的人們的希望和信心才是孫老師作品想要傳達的信念吧。

　　這些作品災後連續刊登在《聯合報》、《新生報》、《勁報》，使得當媒體對災區報導篇幅日漸縮小之時，藉著這些素描喚起人們對災區的關注。孫老師更投入了重建的行列，任何刊物需要孫老師的作品，他總是義不容辭提供。任何活動，需要孫老師參與，他從未拒絕。我們看到孫老師爬在廿公尺高的鷹架上作壁畫，也看到孫老師為鋼琴演奏會揮汗畫布景。或許也正因為有像孫老師這樣的人默默地為這塊家園付出，這片受創的大地，一定會浴火重生，重現美麗的新家園。地震的傷也會在愛的關懷下，漸漸癒合。儘管會有傷痕，但那是勇士的傷疤，而不再災民的傷口。

平靜面對繁難事

廖嘉展
新故鄉文教基金會董事長

十年前孫少英老師自台視退休後，來到夫人的故鄉埔里，住在小舅子的老宅，過著深居簡出的生活。門前那一渠荷花，是老師到埔里早期創作的重要素材，能竟日與荷花為伍，羨煞多少朋友；荷花池上的小涼亭，是多少朋友和老師喝茶談心的地方，壽司和多多兩隻忠狗，總是要想盡辦法溜進來撒嬌、覓食；池內的綠色青蛙、大頭鰱、錦鯉，吸引多少小朋友的好奇眼光；當然，我們忘不了屋後那隻活潑好動的山鳥，他常常招來同伴，在欄外飛舞；迴廊上，螃蟹標本、毒蠍子標本、蜂窩，都令人駐足、忘返。

出了孫老師的家門，越過小橋，穿過馬路，才能來到對面的畫室。打開紅色大門，迎面而來的是含笑的淡淡清甜花香，各種不同的植栽掩映。愛吃香蕉的孫老師，還特別在第一進的盡頭空地上種上芭蕉，一來可入畫，二來，欣逢芭蕉成熟時，來訪的朋友除了有口福之外，回去時還可順手帶一串回家；檳榔樹下長滿各種草藥，從常見的大號鵝仔英到日本香菜；當然，每次來到這兒，孫老師總不忘提醒來客，這裡常有蛇類出沒，腳下要小心。

畫室的招牌是用圓形切菜砧板做成的，上面用油漆寫著：「孫少英畫室」，圓潤的字體掛在門口，字上的灰塵蒙蔽不了傑出的創意。畫室的牆是用水泥板砌成的，一進門就可看見老師最喜歡的作品 師母和大女兒的素描，還有歐洲的街景。裡頭的書桌上堆著各種資料，這裡是老師閱讀、寫日記的地方。隔壁的小空間，常擺著各種素描的材料，老師在這裡畫畫，也在這裡指導學生。

去年，一直和老師在埔里生活的小女兒意菁，一度因血糖升高危及其它器官，必須面臨洗腎與否的抉擇。看著痛苦的意菁，我相信，在慈父的心中，是何等的不忍，但孫老師總是堅強、鎮定；家族中有人洗腎後，狀況並不是很好，讓意菁陷入極度的低潮。真不知道，那時候，這一家人是怎麼走過來的。

最後在埔基醫療人員的鼓勵與開導下，意菁終於答應去洗腎。

「嘉展，意菁去洗腎了！」在電話那頭隱約傳來孫老師略帶興奮的話語，他好像鬆了一口大氣。

等意菁好轉後，不管晴天或下雨，孫老師總是騎著他那部老摩托車，定時的載著愛女到埔基的洗腎室報到。父女深情，是我看過最美的一幅畫！

即將走過的 1999，一場九二一，中部地區嚴重受創。家園破碎，在安頓好意菁之後，顧不得已傾頹的畫室，在友人及意菁的鼓勵下，他提起勇氣，拎著畫袋，用鉛筆和淚水寫下，這世紀末的悲涼。

地震過後半年，危屋大都已被拆除，地震的影像只能印記在心海裡。素描本身，已成為極佳的歷史紀錄。看見這些集結成冊的素描集，內心泛起的竟然不是恐懼，而是一股力量，一股與土地相愛的人，所煥發出來的堅韌力量。他將鼓舞著更多的人，懷抱著信心與希望，投入重建的工作。

「無爭無求享清福，有筆有彩富一生」這對前年孫老師自撰的對聯，展現了這位「默默地做一個有作品的愉快人」的風格；在他人生最低潮的時候，他寫下：「平靜面對一切繁難事，安康相隨所有達觀人」自勉，更祝福別人。

經過地震之後，在嚴峻的埔里社會中，我從孫老師這兒學習、體會到1999的恩典，平靜面對繁難事，竟是這麼高的人生哲學與修養啊！

忝記與孫老師交往與受教的二三事，為孫老師新著《九二一傷痕》之序，為孫老師加油，喝采！也為疼愛這塊土地的人們喝采，祝福，願－安康相隨所有人！

孫少英的地震素描

潘樵
文史工作者

　　大約是五年前吧，在朋友客廳看見一幅 3 尺 6 尺的水彩畫，畫的是一間座落於濃密樹林裡的三合院，整個畫面十分鮮麗惹眼而且給人舒服嚮往的感覺，畫的角落題著「孫少英」三個字，是作者的名字。從畫面給人的感覺以及名字的聯想，我想像孫少英可能是一位女子，一位纖細而年輕的女子。

　　後來，在一次藝文聚會中聽人提起，孫少英是從台視美工組退休下來的畫壇前輩，而且就隱居在埔里珠仔山附近，並且指導著若干喜好繪畫的在地人畫素描及水彩；之後，雖然知道了孫少英不是一位年輕的女子，但是未曾謀面，心中不免仍有些好奇？可以畫出那種令人驚豔的水彩畫的孫少英，到底會是甚麼樣的人？

　　民國 86 年，牛耳石雕公園成立藝廊，邀集了若干在地的藝術家提供作品參與開首展，開幕當天，公園裡來了許多的貴賓及藝文界的好朋友；酒會中，透過朋友的介紹，我第一次與孫少英老師見面，他的外貌與我原先想像有很大的差距，他是一位親切和藹、頭髮斑白的前輩，而且笑容迎人，雖然不是年輕貌美的女子，但是仍然給人十分良好的印象。

　　之後在許多藝文活動中常和孫老師碰面，他那親切的笑顏始終掛在臉上，給人一種平易近人的長輩風範，讓人樂於親近，於是慢慢地和孫老師有了較多的接觸和往來。民國 87 年，得悉孫老師正在以埔里地區的人物景致作一系列的素描繪畫，而當時，我恰巧也正以南投地區的舊建築為題，進行水墨繪製及文史記錄的工作，因此在私底下我常以孫老師作為學習及努力的對象；民國 88 年，孫老師完成了約 150 幅的素描，而我也完成了近百幅的水墨作品，同時開始在南投縣內舉辦巡迴展，而孫老師也預約了埔里藝文中心的田園藝廊，準備舉辦素描個展，不料在這其間發生了集集大地震，使得我們的計劃被迫暫停或修改，不過在地震過後不久，我們都分別克服困難，將自己的作品集付印出版，我想那是一種對自己計劃的堅持吧！

　　地震之後，我回到較專長的文史領域，透過相機及文字去記錄災區的狀況，而孫老師雖然才剛完成一系列的素描創作，但是他並沒有停歇下來，反而令人意外地以更積極的態度去描繪災區的慘況，一幅幅精彩寫實的災區素描，不斷地在許多報章雜誌上刊出，令人印象深刻。

　　已經高齡 70 的孫老師其實也是災民，他原先所居住的舊畫室在地震中傾倒，目前已經完全鏟除了，幸好在地震前，他在近新建的社區裡買了一棟房子，在這次的地震中並沒有嚴重受損，因而在災後他還有棲身之所。許多災區的民眾在遭遇如此慘烈的震災之後，大多會驚慌失措，會喪失信心，但是這悲觀的行為在孫老師身上是完全看不到的，他不但樂觀如昔，甚至比過去更加積極努力，在短短的三、四個月內，他畫了一百餘幅的災區素描，這樣的成績令人訝異、也令人佩服不已。

　　根據瞭解，在地震發生之後，孫老師一位任職於中央社的朋友來電關心他的狀況，同時建議孫老師可以畫一些災區的素描寄給他，說是媒體極需要有這樣的畫面資料，於是在這樣的機緣下，孫老師開始嘗試著以素描來記錄地震的慘況，作品首先在《新生報》登出，由於反應相當良好，於是接著在《勁報》、《聯合報》也陸續刊出孫老師的素描，除此之外還有不少刊物也主動來電來函，希望能夠轉載孫老師的素描作品，包括《水沙連雜誌》、《新故鄉雜誌》、台中高農校刊等等，於是在災後的數個月間，國內許多平面媒體及刊物，大量地出現孫老師的地震素描作品；而這些素描不但是一幅幅精彩的圖畫，它同時也是災區一份相當珍貴的另類文史資料。

　　埔里是一個藝術的小鎮，從事藝文工作的人相當多，因此在地震後以藝術創作來表現對災區關心及記錄的人應該有，只是能夠像孫老師這樣積極大量創作的可能就少了，特別是孫老師並不年輕，而且他不是土生土長的在地人，許多外來的移民在災後紛紛選擇離開埔里，暫時避難去，但是孫老師不但沒走，而且還以無比的活力為災留下足珍貴的圖像資料，而且他所描繪的地點還包括埔里以外的其他災區。（原載於中國時報浮世繪版）

災後記事

孫少英

劇烈震撼,驚醒。

女兒喊叫聲,東西摔落聲,停電。

我急促地由四樓下到三樓,把意菁從雜物中拉出來,她已摔落床下。

幸好她的房門已震開,沒有卡住。

兩人赤腳下到一樓,摸到拖鞋逃到院子。

仍在劇烈得搖撼中。

院子鐵門打不開,隨手摸了塊石頭,把鎖敲壞,跑到馬路上。

新房子,附近沒有鄰居,只有我們兩個人,相互依偎著,站在黑夜的馬路上,餘震一直不斷。

住在裏面的鄧先生,老遠的喊了我們一聲,立刻有了安全感。

住在愛蘭的好友鄭春權先生,騎機車專程來看我們,並要我們到有人聚集的地方,彼此可有個照應。

我們走到親戚陳桂山的大院子裏,那裏已聚集了好幾家親戚和鄰居。

意菁血糖驟降,桂山冒著餘震的危險,到屋裏摸出一盒月餅和一罐白糖,意菁趕緊吃下,狀況漸漸穩定。

我回房子拿兩人的長褲、外衣及收音機,並把機車騎過來。餘震仍不斷。

中廣新聞網播出:地震時間是九月二十一日清晨一點四十七分,震央在南投縣的集集,震度 7.3。各地災情嚴重,埔里酒廠爆炸,埔里鎮公所倒塌⋯⋯。

原來震央就在附近!大家聽了驚訝不已。

天亮,回家經過我的工作室,一間已全倒,一間已半倒,許多重要的東西壓在裏面,當時似乎沒有覺得,能保住性命,已經很好了。

意菁洗腎已七個月,身體虛弱。

我們撐起一個太陽傘,搬兩把椅子,坐在馬路邊,餘震仍不停。

無電、無水、無瓦斯,電話也不通。意菁洗腎營養非常重要,我到街上,想找些可吃的東西。

我騎摩托車到了街上,我哭了!整排樓房倒塌,許多大樓傾斜,滿街瓦礫。不倒的,鐵門緊閉。使我憶起了幼年時戰後的慘狀。

晚上,沒有人敢進屋子睡覺,到處搭起了帳蓬,都睡在帳蓬裏。我沒有帳蓬,也顧及意菁的身體不好,我們就睡在一樓的地板上,門開著,便於逃生。

次日,又一次 6.8 的強震。

一直吃冷的喝冷的,意菁受不了。好友洪義征先生家用木柴燒開水,跟他要了一瓶,泡生力麵吃、熱熱的,好多了。

為意菁洗腎事,到埔里基督教醫院去看看,醫院大樓已不能使用,在停車場設立臨時醫療中心,傷者、護士、醫生、家屬忙成一團。真像是戰地。

好不容易找到洗腎室盧醫師,盧醫師說:明天一早六時到埔基集合,搭直昇機到台中洗腎。

第二天,中潭公路已通,我帶意菁搭埔基救護車到台中。

我的某水玉,女婿文棋,大女兒小玲,從台北趕來,帶來吃的、喝的,還帶來旅行用瓦斯爐和一個小型發電機。

意菁在台中澄清醫院洗腎,還算順利。

從台中回來,看到好友王學士先生由文棋和小玲幫忙,已將我剛印好的《埔里情素描集》,從倒塌的工作室裏挖了出來,使我萬分感動。

家人商量,最好全家暫去台北,餘震停止,有了水電以後再回來。自退休以後,我在埔里住習慣了,實在不想去台北,最後決定,他們四人去台北,我一人留在埔里。

意菁到台北後,接洽北醫洗腎,一切順利,我放心了。

同學王永林先生住在帳蓬裏,全家來看我,送我許多救濟品,有泡麵、乾麵、罐頭、餅干、礦泉水、水果等,解決了我的生活問題。

在中央社做主任的鄉友孟繼淇先生來電話,一方面慰問,一方面要我趁機畫些地震素描,他幫我找報紙發表。

意菁也來電話說:「你在埔里沒有事,可以畫些災後素描或水彩,將來說不定有用」。

接著我在台視工作時的同事,《家庭月刊》主編朱培英小姐來電話說:這類稿子,勁報周刊可能會用。

我將已畫好的二十餘張素描,攝製成幻燈片,先寄到勁報,三天後,勁報周刊採用了。接著在副刊上每天刊出一幅,一直持續兩個多月。

我又將新畫的四幅素描原稿,寄給繼淇,繼淇親自幫我送到《新生報》,幾天後,也在副刊陸續刊出。三個月以後,副刊劉主編將我〈九二一災後速寫〉的專欄,改為〈寶島素描〉,使我畫的範圍擴大了,也表示這個專欄,可能有長期性。我感到無比欣喜。

我又投稿到聯合報副刊,美編陳泰裕先生來電話說:稿子留用,要我繼續供稿。主任陳義芝先生也曾寄卡片給我鼓勵。

後來,我又投稿到中國時報浮世繪版,夏瑞紅主編也採用了。

《新故鄉雜誌》和《水沙連雜誌》也用了我的稿子。

《推理雜誌》由王寶星博士撰稿,也介紹了我的地震和鄉情素描。

台中中農校刊李藍老師透過聯合報，也用了我許多稿子。

最近人間福報覺世副刊宋主編也開始用我的稿子。

我先後畫了一百多張地震災後和一般鄉情素描，差不多都用完了。

我非常珍惜這些素描原稿，我決定先出版一本《九二一傷痕》素描集。明年再把一般鄉情類的稿子，整理出來，出版一本暫定名為「走到哪畫到哪」，內容有素描，也有水彩。

感謝曾戀筑小姐、蔡宗正先生、王焜光先生、洪瑞琴小姐、黃素月小姐帶我去畫了這許多畫作。

感謝林耀堂老師、涂進萬老師、廖嘉展社長、潘樵先生幫我寫序。

更感謝林保池先生大力贊助。

作者在畫災後素描
潘樵先生攝影

孫少英 簡歷

經歷

1931	出生於山東諸城
	青島市立李村師範肄業
1949	來到台灣
1955	政工幹校藝術系畢業
1962~68	光啟社負責電視教學節目製作及電視節目美術設計
1969~91	台灣電視公司美術指導及美術組組長
1991~	迄今 移居埔里專事繪畫及寫作水彩畫，個展五十餘次

參加藝文社團

中國美術協會
中國文藝協會
中國水彩畫會
中哥文經協會
台灣國際水彩畫協會
中國當代藝術協會
投緣水彩畫會
眉之溪畫會
魚池畫會
南投縣美術學會
埔里小鎮寫生隊

著作

1963	孫少英鉛筆畫集
1997	《從鉛筆到水彩》
1999	《埔里情素描集》
2000	《九二一傷痕》素描集
2001	《家園再造》
2003	《水彩日月潭》
2005	《畫家筆下的鄉居品味》
2007	台灣系列（一）《日月潭環湖遊記》
2008	台灣系列（二）《阿里山遊記》
2009	台灣系列（三）《台灣小鎮》
2010	台灣系列（四）《台灣離島》
2011	台灣系列（五）《山水埔里》
2012	《寫生散記》
2013	台灣系列（六）《台灣傳統手藝》
2013	《水之湄—日月潭水彩遊記》
2014	《荷風蘭韻》
2015	《素描趣味》
2016	《手繪臺中舊城藝術地圖》
2018	《寫生藝術》

駐館藝術家

埔里鎮立圖書館 -2013 第一屆駐館藝術家
大明高中 -2017.09~2018.06 駐校藝術家
臺北市藝文推廣處 -2018 年駐館邀請藝術家
南投縣政府文化局藝術家資料館 -2019 駐館藝術家

畫歷

1976 台北市美國新聞處林肯中心素描個展
1978 台北市龍門畫廊水彩個展
1980 台灣省立博物館水彩個展
1982 台北來來藝廊水彩個展
1989 台北黎明藝文中心水彩個展
1990 台北黎明藝文中心水彩個展
1992 雲林縣立文化中心水彩個展
1993 台南市省立社教館水彩個展
1993 台南市國策藝術中心水彩個展
1996 埔里鎮牛耳藝術公園藝廊水彩個展
1997 台中縣絲寶展示廳水彩個展
1997-2012 埔里鎮藝文中心田園藝廊水彩個展
1998 埔里鎮牛耳藝站素描個展
1998 埔里基督教醫院藝廊水彩個展
1999 台南市省立社教館邀請展
2000 埔里鎮金鶯山藝文天地水彩個展
2001 埔里鎮金鶯山藝文天地水彩個展
2005 台中市文化中心水彩個展
2006 彰化市文化中心水彩個展
2007 埔里田園藝廊個展
2007 新竹市文化中心水彩個展
2007 高雄市文化中心水彩個展
2008 新竹市文化局個展
2008 彰化縣文化局個展
2008 高雄市文化局個展
2008 台中市文化局個展
2011 埔里鎮鴨子咖啡藝廊水彩個展
2012 埔里鎮鴨子咖啡藝廊素描個展
2013 台中文創意園區 -《水之湄》日月潭水彩畫展
2013 台中市咸亨堂畫廊 - 孫少英經典水彩畫個展
2013 南投縣政府文化局—簡潔、明快、鄉土
　　　孫少英台灣傳統手藝水彩畫個展

2014 高雄文化中心 -《水之湄》巡迴展（一）
2014 南投縣藝術家資料館 -《水之湄》巡迴展（二）
2014 台中咸亨堂畫廊、盧安小畫廊、喜佳美飯店＜綻放台中情＞三聯展
2014 台北福華沙龍 - 荷風蘭韻孫少英個展
2014 嘉義市檜意森活村 - 美哉阿里山個展
2015 台北土地銀行總行 - 世間最美的孫少英個展
2015 台中大明高中 - 從素描到水彩孫少英繪畫展
2015 台北福華沙龍 - 從素描到水彩孫少英個展
2015 台中大墩文化中心 - 意在 · 台中水彩個展
2015 台北禾碩建築 - 墨花香個展
2016 南投九族文化村 · 馬雅展覽館 - 櫻之戀孫少英水彩展
2016 彰化拾光藝廊 - 孫少英的文化手繪 · 斯土有情
2016 台中福爾摩沙酒店 - 孫少英的手繪舊城（一）漫步台中車站
2016 台中 Art & Beauty Gallery- 亮點 · 文化 - 孫少英手繪台中
2016 嘉義檜意森活村 - 嘉義映象之旅 - 孫少英手繪個展
2016 埔里紙教堂 流 · Gallery- 荷 ∞ 無限個展
2017 國父紀念館逸仙藝廊 - 如沐春風 - 水彩畫臺灣孫少英個展
2017 台北福華沙龍 - 孫少英探索台灣之美 - 城與鄉
2017 埔里紙教堂 流 · Gallery- 愛與關懷募資畫展
2017 日月潭涵碧樓 - 孫少英探索台灣之美 - 水彩日月潭
2017 日月潭向山行政遊客中心 - 孫少英探索台灣之美 - 水彩日月潭
2018 財政部中區國稅局特邀 - 繽紛蘭韻孫少英水彩個展
2018 台中盧安潮 - 秋紅谷夏日戀曲孫少英個展
2018 台中盧安潮 - 秋紅谷生態之美孫少英水彩個展
2018 臺北市藝文推廣處 -2018 年駐館邀請藝術家 -
　　　從形到型孫少英水彩藝術展
2019 台中盧安潮 - 花現芬芳 孫少英水彩花卉之美
2019 台北福華沙龍 - 靜、淨、境 孫少英水彩藝術
2019 南投縣政府文化局藝術家資料館 2019 駐館藝術家 -
　　　南投崛起「走過 921，孫少英畫我家鄉」

九二一傷痕孫少英素描集

作　　者：孫少英
發 行 人：盧錫民
主　　編：康翠敏
資料彙整：林昭君
出版發行：盧安藝術文化有限公司
郵政劃撥帳號：22764217
地　　址：40360 台中市西區台灣大道 2 段 375 號 11 樓之 2
電　　話：04-23263928
E-m a i l：luantrueart@gmail.com
官　　網：www.luan.com.tw
排　　版：文慈電腦打字排版社
印　　刷：基盛印刷事業有限公司
初　　版：中華民國 89 年 8 月
再　　版：中華民國 108 年 8 月
定　　價：新臺幣 600 元

國家圖書館出版品預行編目 (CIP) 資料

九二一傷痕孫少英素描集 / 孫少英作 . -- 再版 . -- 臺中市：
　　盧安藝術文化，民 108.08
　　　面 ；　　公分
　　ISBN 978-986-89268-6-8（平裝）

　　1. 素描 2. 畫冊
947.16　　　　　　　　　　　　　　　　　108012963